T0080053

Peindre contre le crime

Collection PASSERELLES

Illustration de couverture
Pierre-Paul Prud'hon, *La Justice et la Vengeance divine poursuivant
le Crime* (détail de l'ill. 3), 1808, huile sur toile, 244 × 294 cm,
Paris, musée du Louvre, département des Peintures, inv. 7340
Photo © RMN-Grand Palais (musée du Louvre) / Jean-Gilles Berizzi

Copyright
© Centre allemand d'histoire de l'art (DFK Paris), 2020
Hôtel Lully, 45 rue des Petits Champs, F-75001 Paris
www.dfk-paris.org

© Éditions de la Maison des sciences de l'homme, 2020
54 boulevard Raspail, F-75006 Paris
www.editions-msh.fr

ISSN 1775-7142
ISBN 978-2-7351-2707-8

Thomas Kirchner

Peindre
contre le crime

De la justice
selon Pierre-Paul Prud'hon

Traduit de l'allemand par
Aude Virey-Wallon

DEUTSCHES FORUM
FÜR KUNSTGESCHICHTE
CENTRE ALLEMAND
D'HISTOIRE DE L'ART
PARIS

fondation
maison des
sciences
de l'homme

Sommaire

I. Le tableau et sa genèse

Un jour, probablement de l'année 1804, Pierre-Paul Prud'hon – à en croire la légende[1] – est invité à dîner chez le préfet du département de la Seine, Nicolas-Thérèse-Benoît Frochot. Au cours du repas, Frochot cite un vers d'Horace : «*Raro antecedentem scelestum deseruit pede poena claudo*[2].» Ce passage des *Odes* doit constituer le sujet d'une peinture destinée à orner la salle d'audience de la Cour criminelle (Cour d'assises) au Palais de Justice de Paris. Prud'hon demande aussitôt à se retirer dans le cabinet du préfet et brosse en l'espace d'un quart d'heure une première esquisse :

> «L'image de son sujet avait déjà traversé son cerveau. Avec les yeux de sa pensée, il avait vu le crime poursuivi, "*antecedentem scelestum*", et la justice fendant les airs[3].»

Pierre-Paul Prud'hon a suivi sa formation à l'Académie de Dijon auprès de François Devosge. En 1784, il reçoit une bourse pour étudier à Rome. N'étant pas membre de l'Académie de France à Rome, il reste en marge de la colonie d'artistes français œuvrant dans la Ville éternelle. Même à Paris, où il s'installe en 1788, il demeure quelque peu isolé. Après la Révolution, il s'engage aux côtés de Jacques-Louis David dans la Commune des Arts. Il exécute à cette époque une série de dessins dans lesquels il embrasse les idéaux de la Révolution, et qu'il fait graver par Jacques-Louis Copia[4]. En dépit de succès répétés – il obtient en 1798 un atelier au Louvre –, il n'a pas encore acquis la notoriété escomptée. Il faut attendre la période napoléonienne pour que ses suaves allégories rencontrent de nombreux amateurs et lui valent, entre autres, la position de professeur de dessin de l'impératrice Marie-Louise.

Comme Prud'hon, Frochot[5] est bourguignon. Ce juriste, qui a essentiellement bâti sa carrière avec la Révolution, jouira plus tard de la protection de Napoléon. Le peintre et l'homme politique, qui se connaissent depuis 1795, sont surtout liés, semble-t-il, par leur région natale. Prud'hon fait partie du cercle intime des amis de Frochot, ceux « de Nogent », que le préfet invite à dîner une fois par semaine dans sa maison de campagne de Nogent-sur-Marne[6]. On évoque parfois aussi leur amitié commune pour Antoine-Chrysostome Quatremère de Quincy, que Frochot fait nommer secrétaire du conseil général de la Seine à l'été 1800. Quelques travaux modestes réalisés pour diverses instances de l'État ont probablement contribué à qualifier Prud'hon pour la commande du Palais de Justice.

On connaît deux projets de composition différents. Dans le dessin *Thémis et Némésis* (ill. 1)[7], couramment considéré comme le « premier projet », Némésis à gauche – personnification de la Vengeance terrestre – a saisi par les cheveux deux criminels, que Prud'hon décrit dans une lettre à Frochot du 10 floréal an XIII (30 avril 1805) comme « le crime et la scélératesse[8] » ; elle les traîne devant le trône de Justitia (la Justice), flanquée de Fortitudo (la Force), Prudentia (la Prudence) et Temperantia (la Modération). Au pied du trône gisent les indices, les victimes du crime, une femme et son enfant, dont la vision fait reculer d'effroi les assassins.

Une seconde esquisse de même thématique dénote un changement surtout dans la partie gauche[9] : Prud'hon renonce ici à la figure de la « scélératesse ». Eugène Delacroix a reconnu comme possible modèle de cette scène un dessin du Louvre attribué à Raphaël, *La calomnie d'Apelle*, alors largement diffusé par des reproductions[10].

Dans sa lettre à Frochot du 10 floréal, Prud'hon explique sa composition après avoir émis quelques réflexions sur la commande :

« Trouver un sujet qui soit en rapport avec la destination d'une salle de justice criminelle, et les fonctions des magistrats qui doivent y siéger ; présenter à la fois des victimes,

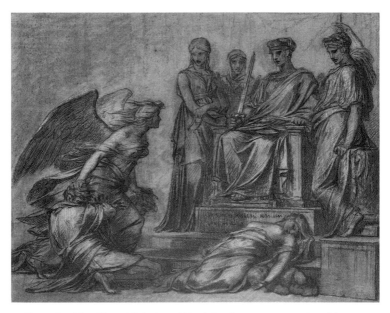

1. Pierre-Paul Prud'hon, *Thémis et Némésis*, 1804, crayons noir et blanc, estompe sur papier bleu décoloré, 40,8 × 51 cm, Paris, musée du Louvre

des juges et des coupables ; rendre ces objets avec cette énergie d'expression qui donne à l'âme une commotion forte, et y laisse une trace profonde, serait, si je ne me trompe, atteindre le but que l'on se propose dans l'exécution du tableau qui doit être placé dans cette salle.

[...] Figurés-vous la vangeance publique, Némésis à l'aile de vautour, chargée de la poursuite des coupables, traînant au pied du tribunal de la justice le crime et la scélératesse : la justice armée du glaive, entourée de la force, la prudence et la modération, prononce l'arrêt foudroïant qui les frappe de mort. La victime ensanglantée du crime, le poignard dans le sein, gissant sans mouvement sur les marches du tribunal même, et sous les yeux de l'homicide : il est saisi de crainte et frissonne d'horreur ! »

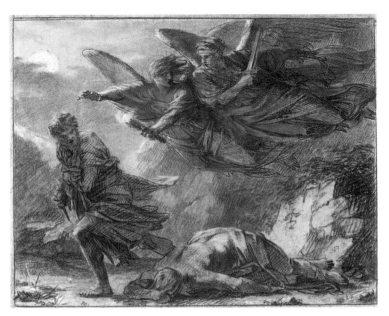

2. Pierre-Paul Prud'hon, *La Justice et la Vengeance divine poursuivant le Crime*, 1805, crayons noir et blanc sur papier bleu, 40 × 50,5 cm, Chantilly, musée Condé

Et, sur l'impression recherchée, l'artiste remarque :

> «Ajoutés, pour sentir l'effet de ce tableau terrible, la présence des juges, l'arrivée des coupables, l'éloquence mâle des orateurs, les émotions diverses peintes sur les visages d'une assemblée nombreuse ; et vous avourés qu'il serait difficile à l'imagination de n'être pas vivement frappé d'un tel ensemble[11].»

Le «second projet», suivi d'exécution, adopte une autre thématique (ill. 2)[12]. Le criminel, qui vient manifestement de dépouiller et d'assassiner sa victime – désormais un homme –, fuit vers la gauche le lieu de son forfait. Il tient encore dans sa main droite l'arme du meurtre, un poignard, et dans la gauche le motif de son acte, une bourse qu'il a dérobée à sa victime.

L'homme nu gît sur le sol, à proximité directe du tueur qui l'a également dépouillé de ses vêtements. La vision de la victime fait prendre conscience à l'assassin du caractère criminel de son acte. Il est effrayé par ses conséquences, symbolisées par les personnifications de la Justice et de la Vengeance divine qui ont vraiment l'air de le poursuivre – sans qu'il s'en rende compte. La scène se déroule dans un paysage nocturne, rocheux, austère et inhospitalier, que la lune éclaire d'une lueur dramatique. Dans une lettre à Frochot du 5 messidor an XIII (24 juin 1805), Prud'hon intitule sa composition : « La Justice divine poursuit constamment le Crime ; il ne lui echappe jamais. » Il la décrit en ces termes :

> « Couvert des voiles de la nuit, dans un lieu écarté et sauvage, le Crime cupide égorge une Victime, s'empare de son or, et regarde encore si un reste de vie ne serviroit pas à décéler son fortfait : L'insensé ! il ne voit pas que Némésis, cette agente terrible de la Justice, comme un vautour fondant sur sa proie, le poursuit, va l'atteindre et le livrer à son inflexible compagne[13]. »

Tout laisse penser – si l'on veut prêter foi à la légende évoquée plus haut – que Prud'hon a conçu *Thémis et Némésis* à l'occasion du dîner chez Frochot, et qu'il a abandonné ultérieurement cette composition au profit de la version finalement exécutée. Les deux lettres de Prud'hon à Frochot du 10 floréal an XIII (30 avril 1805, sur *Thémis et Némésis*) et du 5 messidor de la même année (24 juin 1805, sur *La Justice divine poursuit constamment le Crime*) rendent une telle chronologie vraisemblable. Cependant, une lettre de Prud'hon à son amie Constance Mayer, du 5 novembre 1804, prouve que le projet retenu avait déjà atteint à ce moment-là un stade d'élaboration relativement avancé[14]. Par conséquent, il convient d'admettre que les deux compositions différentes correspondent à deux solutions discutées un certain temps en parallèle, et que la décision fut prise après le 30 avril 1805, date de la lettre de Prud'hon décrivant le projet *Thémis et Némésis*.

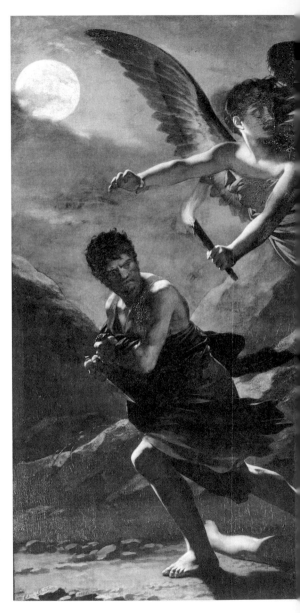

3. Pierre-Paul
Prud'hon, *La Justice
et la Vengeance divine
poursuivant le Crime*,
1808, huile sur toile,
244 × 294 cm, Paris,
musée du Louvre

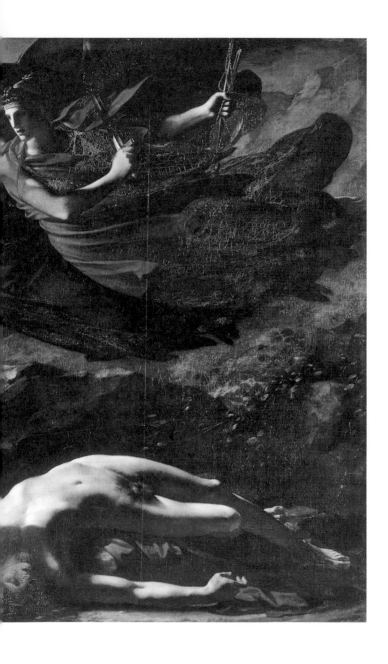

Le choix final en faveur de la seconde solution est généralement expliqué par les faiblesses supposées de la première composition, dont les figures allégoriques trop prédominantes rendraient la scène irréaliste et donc moins percutante[15], par la meilleure efficacité de la thématique sélectionnée, par sa plus grande proximité avec une pensée révolutionnaire évoquée sans plus de précision, mais aussi par le potentiel novateur de la scène aux personnages réduits[16].

L'histoire du tableau (ill. 3) est rapide à retracer[17] : le 9 juin 1806, Prud'hon annonce à Frochot qu'il a peint la toile et qu'il compte l'exposer l'année même au Salon. Pourtant, l'œuvre n'est montrée qu'en 1808. Le titre mentionné dans le catalogue du Salon, *La Justice et la Vengeance divine poursuivant le Crime*, est toujours en usage aujourd'hui[18]. Lors d'une visite de l'exposition, Napoléon décore Prud'hon de la Légion d'honneur. À la fin du Salon, la peinture rejoint son lieu de destination au Palais de Justice. En 1810, le tableau est proposé par la classe des Beaux-Arts de l'Institut de France pour les « Prix décennaux » institués par Napoléon, mais non décernés, et reçoit une mention élogieuse[19]. En 1814, pendant la Première Restauration, il est transféré au Louvre et exposé au Salon la même année. Il revient ensuite à son emplacement initial, pour en être définitivement retiré en 1815. Comme l'attestent une lettre de Prud'hon du 17 novembre 1815 au successeur de Frochot, le comte de Chabrol, et une lettre du premier président Séguier adressée au même destinataire, la place vacante doit être occupée par une Crucifixion. Prud'hon s'efforce d'obtenir la commande, tout en demandant l'autorisation de garder dans son atelier *La Justice et la Vengeance divine poursuivant le Crime*, dans l'attente d'une décision définitive concernant son nouvel emplacement. Cette dernière requête lui est accordée. Exposée à partir de 1818 au musée du Luxembourg, la peinture rejoint le Louvre au début des années 1820. En échange, la Ville de Paris reçoit en 1826 quatre scènes de Crucifixion pour le Palais de Justice[20].

Dans l'ensemble, le tableau est accueilli favorablement. Certes, on regrette de ne pas y trouver la grâce corrégesque que l'on attend manifestement de Prud'hon. On déplore en outre,

dans la représentation du criminel, l'absence de « noblesse » que requiert un tableau d'histoire. Quelques incorrections anatomiques sont également relevées. Mais, de façon générale, la critique note que Prud'hon, avec cette œuvre, a franchi le pas vers la grande histoire[21].

Dans son commentaire du Salon de 1808 – tout à fait dans la tradition de la théorie artistique albertienne –, Victor Fabre transpose le tableau en récit : une nuit, un jeune homme traverse une contrée désertique et rocailleuse, peut-être pour trouver sur les lèvres de sa bien-aimée la récompense du long chemin parcouru ; le criminel l'attend derrière les rochers, le tue ou l'agresse si violemment qu'il tombe, baigné dans son sang.

« Déjà le scélérat s'est emparé de cet or dont la soif l'a poussé au meurtre : sa main gauche serre avidement la bourse de sa victime ; dans sa droite brille le poignard. Il fuit. Une crainte vague, compagne inséparable du crime, le poursuit, malgré lui, l'agite : mais il semble se dire : "Je suis seul, personne n'a pu me voir." Misérable ! ne vois-tu pas toi-même cette Vengeance divine qui plane sur la tête coupable ? D'une main, elle avance sur toi ce flambeau dont les clartés inexorables pénètrent jusqu'au fond des cœurs ; de l'autre, elle s'apprête à saisir ta hideuse chevelure : et son regard indigné donne le signal à la Justice dont le glaive se lève et va frapper. Encore quelques instants, et l'innocence est vengée[22]. »

II. Élaboration du sujet et de la composition

La disposition du tableau a été définie relativement tôt. Un dessin conservé à Chantilly (ill. 2) présente déjà les caractéristiques essentielles de la composition finale. Seules quelques petites corrections, néanmoins déterminantes, seront encore apportées. Ainsi, sur les conseils de Constance Mayer, Prud'hon retourne sur le dos la victime qui gisait sur le ventre (ill. 4)[23], puis il modifie le contour du corps en plusieurs étapes jusqu'à obtenir la courbure régulière de la solution définitive[24]. Pour ce faire, il a toutefois négligé l'anatomie humaine et étiré le torse de la figure nue au-delà des proportions réelles, ce qui lui fut aussitôt reproché par un critique[25]. On constate une déformation analogue dans les figures de la Justice et de la Vengeance divine, dont les contours ont également été privés de toute ligne anguleuse afin de les inscrire dans un arrondi régulier proche d'un arc de cercle. Cette intervention concerne le corps de chaque figure, mais elle vaut aussi pour la ligne circonscrivant leurs deux silhouettes, progressivement fondues en une forme harmonieuse. Les riches drapés masquant l'apparente immatérialité des figures ont facilité leur inscription dans un contour curviligne. Pourtant, l'observation des deux corps révèle là aussi une élongation anormale qui enfreint les règles de l'anatomie humaine. Comme le montre sa démarche créatrice, Prud'hon s'est volontiers accommodé de ce non-respect de l'anatomie pour obtenir des lignes courbes régulières, mais il en a surtout fait un moyen d'expression en soi, car ces licences anatomiques possèdent une signification qui va au-delà de l'aspect physique et purement représentatif[26]. C'est l'harmonie entre la victime et les créatures allégoriques vengeresses qui s'exprime dans la correspondance des courbes décrivant les contours de leurs corps respectifs. Cette harmonie, qui transparaît aussi dans les physionomies des

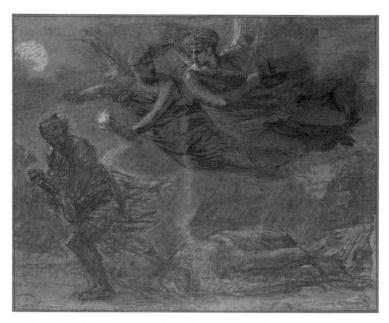

4. Pierre-Paul Prud'hon, *La Justice et la Vengeance divine poursuivant le Crime*, 1804–1808, crayons noir et blanc, estompe sur papier bleu décoloré, 40,2 × 50,4 cm, Paris, musée du Louvre

trois figures, est troublée par l'assassin tant au niveau du fond que de la forme. Non seulement son corps refuse de s'enfermer dans un contour fluide et homogène, non seulement son visage est repoussant, mais il semble aussi peser sensiblement sur l'orchestration de la scène et presque déséquilibrer la composition par son mouvement de fuite aussi impétueux qu'indécis. Ce facteur de trouble fait apparaître le meurtrier comme un élément perturbateur, quelqu'un qui risque de rompre l'équilibre interne du tableau et celui des hommes. Il faut à la composition toute la présence dominante des deux figures allégoriques pour parer au danger et neutraliser ce mouvement périlleux.

La forme artistique correspond ainsi parfaitement au contenu du tableau. Concernant l'invention de l'image, plusieurs sources sont à mentionner. Il semble en premier lieu que

Prud'hon se soit inspiré d'une édition illustrée des *Odes* d'Horace[27], la plus remarquable étant celle d'Otto van Veen, parue pour la première fois à Anvers en 1607[28]. Prud'hon s'est probablement servi de l'édition de 1755 en plusieurs langues, publiée aussi à l'évidence pour le marché français et enrichie de textes de Jean Le Clerc[29]. Associée à un autre vers («*Culpam poena premit comes*»), l'ode citée par Frochot est accompagnée d'une illustration qui offre d'étonnantes similitudes avec la structure de la composition de Prud'hon et pourrait tout à fait lui avoir fourni une première idée (ill. 5)[30]. Un criminel qui vient de tuer deux hommes de son épée fuit le théâtre de son acte, poursuivi par une figure qui le harcèle. Les victimes gisent sur le sol, disposées au tout premier plan de la scène. À l'arrière-plan, on devine le sort qui attend le meurtrier : on y voit un personnage pendu. L'ode, citée en entier dans le texte latin, est réduite en français à quatre lignes :

> «Les méchans se punissent l'un l'autre.
> Tragiques instrumens des vengeances célestres,
> Monstres dont la fureur se déborde sur tous :
> Regardez ces boureaux inhumains comme vous,
> Bien-tôt vous sentirez leurs atteintes funestres[31].»

Et Jean Le Clerc explique à ce propos :

> «C'est une vérité incontestable, que tous les méchans qui demeurent dans l'impénitence, sont punis. La justice éternelle n'en dispence pas un, et quand les boureaux ont achevé de tourmenter les coupables, ils sont à leur tour condamnez aux supplices, parce qu'ils ne sont pas plus innocens que les autres. Les horreurs contenuës dans ce tableau, nous prouvent ce que je viens d'avancer. Voyez cette ville embrasée : nombrez ces hommes, ces femmes et ces enfans assassinez ; contemplez ces gibets et ces rouës, ils ne sont pas moins le châtiment que les effets de nos crimes ; la punition suit le mal, comme l'ombre suit le corps. Si cette déesse de la vengeance ne marche pas toûjours aussi vîte que le méchant,

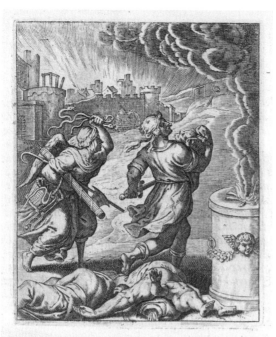

20. *Straf naar Verdienſte.*

5. Otto van Veen, *Le spectacle de la vie humaine ou Leçons de sagesse exprimées avec art en 103 tableaux en taille douce dont les sujets sont tirés d'Horace par l'ingénieux Othon Vænius accompagnés non-seulement des principales maximes de la morale, en vers françois, hollandois, latins & allemands, mais encore par des explications très belles sur chaque tableau par feu le savant & très célèbre Jean Le Clerc,* La Haye, 1755, Paris, Bibliothèque nationale de France

parce qu'elle est boiteuse, elle le suit pourtant sans cesse, et quand elle se fait attendre long-tems, c'est une marque qu'elle a médité sur le genre de supplice dont elle veut punir ces persécuteurs inhumains, qui ont été les instrumens de la justice divine[32]. »

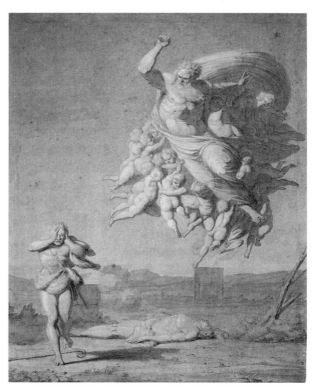

6. Bénigne Gagneraux, *Dieu maudissant Caïn après le meurtre d'Abel*, XVIIIᵉ siècle, dessin à la plume, 55,7 × 44,3 cm, Paris, École nationale supérieure des beaux-arts

Plus encore qu'Horace, Le Clerc décrit ici tous les éléments qui constituent la composition de Prud'hon. Seule est laissée de côté la question (également absente de l'illustration de Van Veen) de l'aspect de la faute du bourreau. Il serait même tentant d'imaginer que Frochot avait en tête ce commentaire de Le Clerc lorsqu'il cita l'ode d'Horace comme sujet de sa commande à l'artiste.

Prud'hon semble s'être également inspiré de deux autres motifs. Charles Blanc fut le premier, en 1842, à vouloir recon-

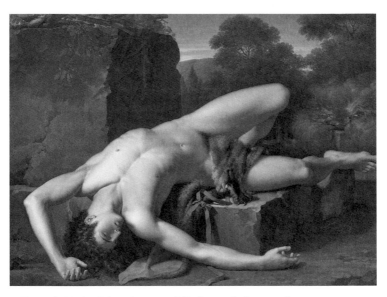

7. François-Xavier Fabre, *La mort d'Abel*, 1791, huile sur toile, 147 × 198,5 cm, Montpellier, musée Fabre

naître dans la peinture le meurtre d'Abel par Caïn[33]. En effet, plusieurs exemples montrent que Prud'hon s'est appuyé sur le modèle iconographique du premier crime de l'humanité. Deux d'entre eux sont proches de notre tableau, et pas seulement d'un point de vue chronologique. Ainsi, même s'il n'est pas pleinement convaincant, un dessin de Bénigne Gagneraux (ill. 6)[34] – ancien élève de Devosge à l'Académie de Dijon, à l'instar de Prud'hon – comporte certains éléments essentiels qui caractérisent aussi la composition de Prud'hon, de sorte que l'on pourrait supposer que celui-ci le connaissait (hypothèse toutefois guère vraisemblable) : au centre, Abel assassiné est étendu le dos au sol, tandis qu'à gauche Caïn fuit le lieu du crime en tournant son visage effrayé vers le spectateur; dans la partie supérieure droite, Dieu le Père, suspendu dans le ciel, maudit le meurtrier. On a en outre fait allusion à une peinture de même sujet par François-Xavier Fabre, élève de David (ill. 7), qui avait fait fureur au Salon de 1791 – où Prud'hon était également repré-

senté par un dessin[35]. La figure gisante d'Abel pourrait, elle aussi, avoir influencé la formulation prud'honienne.

Il convient de mentionner un autre motif, auquel est également redevable l'*Abel* de Fabre. Il s'agit de la figure, éprouvée dans les cercles académiques, de l'homme tué qui semble jeté sur le dos sans ménagement sur un terrain inégal ou un rocher. Intégré dans différents contextes thématiques – par exemple, en tant que cadavre d'Hector dans une esquisse à l'huile de Joseph-Marie Vien[36] –, ce motif doit être interprété comme une formule de représentation d'un homme assassiné et, de surcroît, violenté. Ainsi s'explique aussi la nudité de la victime dans le tableau de Prud'hon, peu justifiée par l'action relatée. Tout comme la position contredisant l'anatomie humaine, la nudité faisait manifestement partie du propre de l'homme sans défense, martyrisé[37]. Cette vulnérabilité de la victime est encore soulignée par son caractère androgyne.

Pourtant, la référence à l'iconographie de Caïn et Abel n'explique pas encore le motif de la découverte du crime, ni surtout celui de la poursuite imminente du criminel. Prud'hon ne s'est pas contenté de recourir à un modèle iconographique et de le séculariser ; il lui a superposé une thématique participant directement du contexte révolutionnaire. C'est-à-dire du besoin, à forte portée idéologique, d'inventer un mode de représentation artistique à même de traduire en image la poursuite des opposants à la Révolution. Sur l'estampe *Le Tems donnant les cendres à la noblesse et au clergé* (ill. 8), exécutée probablement au début de 1790, Chronos en plein vol marque le front d'un prélat avec les cendres des privilèges et des lettres de noblesse brûlés. Sur une feuille sans doute légèrement postérieure (vers le milieu de l'année 1790, ill. 9), cette mission a déjà largement trouvé une formulation définitive : la figure allégorique (dans le cas présent, «l'Ange de la France») poursuit les opposants à la Révolution (ici, «les mauvais citoyens de Paris») qui s'enfuient devant elle. La légende nous dit que tout a été «dessiné d'apres nature, à Paris» et «gravé à Versailles, par Sans-souci», et que la feuille s'adresse «aux généraux de toute armée antipatriotique». Inspiré de l'iconographie d'Adam et Ève chassés du paradis,

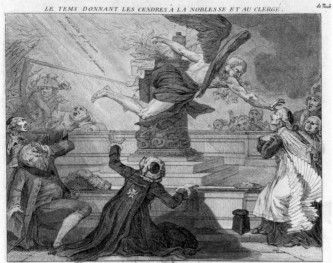

8. Anonyme, *Le Tems donnant les
cendres à la noblesse et au clergé*,
1790, estampe, 19 × 24 cm,
Paris, Bibliothèque nationale
de France

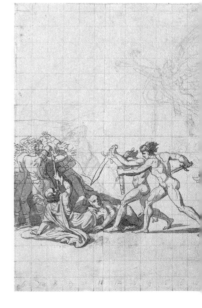

10. Jacques-Louis David,
Le triomphe du peuple français,
1794, dessin à la plume,
21,5 × 44,3 cm, Paris, musée
du Louvre

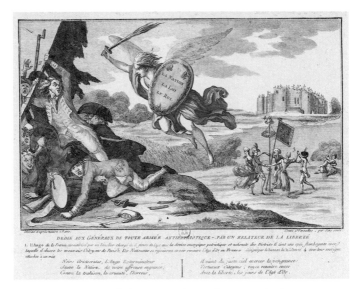

9. Anonyme, *L'Ange de la France chasse les mauvais citoyens de Paris*, 1790, estampe, Paris, Bibliothèque nationale de France

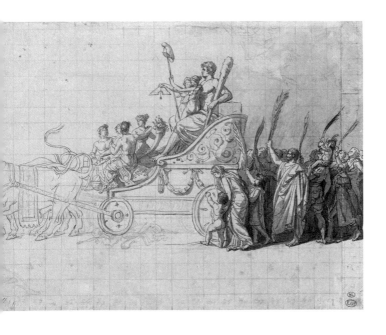

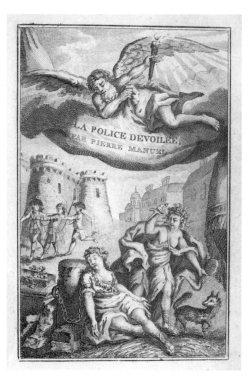

11. Anonyme, frontispice de *La police de Paris dévoilée* de Pierre Manuel, Paris, 1794-1795, Paris, Bibliothèque nationale de France

ce motif n'aura de cesse d'être réutilisé quand il s'agira de symboliser, même dans des compositions plus amples, à la fois la poursuite des antirévolutionnaires et la victoire de la Révolution. On le rencontre ainsi dans un dessin d'Alexandre-Évariste Fragonard, *La République française* (1794)[38], et c'est aussi ce motif que reprend Jacques-Louis David dans *Le triomphe du peuple français* (1794, ill. 10)[39]. On pourrait encore citer d'autres exemples, notamment dans le contexte de l'assassinat de Marat. Quant à la figure de la Vengeance divine, armée d'un flambeau, qui découvre le crime, on en trouve une préfiguration dans le frontispice de l'ouvrage de Pierre Manuel, révolutionnaire et

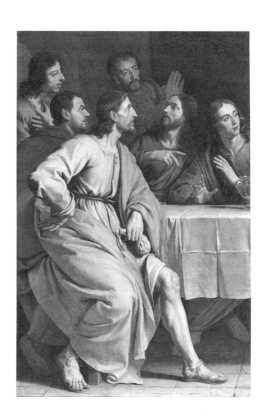

12. Philippe de Champaigne, *La Cène* (détail), 1652, huile sur toile, 158 × 233 cm, Paris, musée du Louvre

député de la Convention, *La police de Paris dévoilée* (1794-1795, ill. 11), où une figure allégorique dévoile les crimes – en l'occurrence, de la police prérévolutionnaire[40].

Le motif du meurtre d'Abel par Caïn autorisait tout à fait une telle fusion avec des réflexions révolutionnaires. En effet, le tableau de Fabre pouvait lui aussi être interprété comme l'évocation du fratricide biblique, mais également comme la représentation du crime commis contre son prochain et, par conséquent, comme une œuvre militant pour la « Fraternité » tout juste intégrée dans la triade des valeurs révolutionnaires.

La bourse que le meurtrier tient à la main, et qui constitue manifestement le mobile de son acte, suggère un lien avec un autre criminel : Judas, qui a trahi Jésus pour de l'argent et ainsi

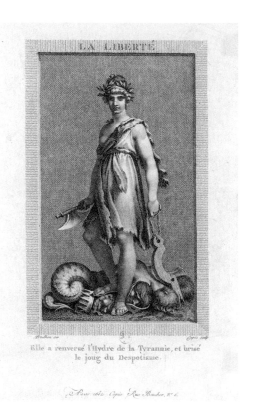

LA LIBERTÉ

Elle a renversé l'Hydre de la Tyrannie, et brisé
le joug du Despotisme.

13. Pierre-Paul Prud'hon, *La Liberté*, 1793–1799,
estampe, 21,5 × 14 cm, Paris, Bibliothèque
nationale de France

entraîné sa crucifixion. Judas incarne la trahison de l'humanité.
Dans toutes les représentations de la Cène, il est reconnaissable
à la bourse aux trente deniers (ill. 12). Il semble pourtant que
Judas n'ait joué qu'un rôle secondaire dans l'iconographie révo-
lutionnaire[41]; de même, la Cène est un sujet peu traité dans la
France du XVIIIe siècle[42].

La composition de Prud'hon dérive donc d'un contexte
historique et idéologique qu'il est possible de décrire avec pré-
cision. À travers ses activités au sein de la Commune des Arts
et son engagement artistique en faveur de la Révolution (ill. 13),

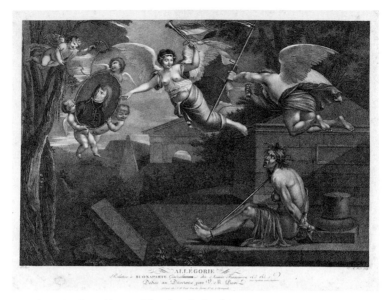

14. Pierre-Paul Prud'hon, *Allégorie relative à Buonaparte generalissime des armées*, 1794, estampe, 41,5 × 55 cm, Paris, Bibliothèque nationale de France

nous connaissons sa position politique dans les années qui suivent 1789. Même si Prud'hon s'est servi de l'iconographie de la Révolution française, *La Justice et la Vengeance divine poursuivant le Crime* s'intègre parfaitement dans l'époque de Napoléon, dont l'artiste fut très tôt un fervent admirateur (ill. 14).

III. La redécouverte de l'allégorie comme mode d'expression

Outre l'iconographie classique, Prud'hon s'empare d'un autre mode traditionnel d'expression artistique : l'allégorie. Ce recours mérite d'autant plus d'être souligné que l'allégorie se heurta, surtout au XVIIIᵉ siècle, à une critique croissante, l'accusant en particulier de nuire à la lisibilité des œuvres par son côté parfois obscur. Ce qui n'empêcha pas André Félibien de placer l'allégorie au sommet de sa hiérarchie des genres :

> « Et montant encore plus, il faut par des compositions allégoriques, scavoir couvrir sous le voile de la fable les vertus des grands hommes, et les mysteres les plus relevez[43]. »

En effet, notamment dans le domaine de la représentation de cour, l'allégorie constituait un moyen d'expression artistique majeur, comme l'attestent le cycle Médicis de Pierre Paul Rubens et les peintures du plafond de la galerie des Glaces, au château de Versailles, exécutées par Charles Le Brun. C'est pourtant sur ces œuvres que se focalisa en premier la critique[44]. Ainsi, dans ses *Réflexions critiques sur la poésie et sur la peinture* (1719), l'abbé Jean-Baptiste Du Bos estime que le tableau ne doit pas s'adresser à l'intelligence du spectateur, mais à ses sens. Plus profondes sont l'impression et l'émotion ressenties, plus grande est la qualité de l'œuvre[45]. Si le spectateur est obligé de faire appel à son intellect pour comprendre une composition – comme c'est le cas pour le décryptage des allégories –, le tableau ne peut plus atteindre ses sens. Du Bos accepte tout au plus les allégories anciennes, bien connues du public et aisément compréhensibles[46]. Celles-ci ne doivent cependant pas être des figures agissantes, mais seulement des symboles incarnant les

qualités d'une personne[47]. À ses yeux, une allégorie agissante contredit toute vraisemblance.

Rejoignant la position de Du Bos, Denis Diderot ne perd pas une occasion pour faire le procès de l'allégorie :

> « Il me faut du plaisir pur et sans peine ; et je tourne le dos à un peintre qui me propose un emblème, un logogriphe à dechiffrer[48]. »

Plus vivement encore que Du Bos, il veut contraindre l'art à imiter la réalité, et l'allégorie n'a pas sa place dans cette conception. Elle est « la ressource ordinaire des esprits stériles[49] ». L'allégorie est froide, incompréhensible et rarement noble[50]. L'artiste doit l'éviter autant que possible, car elle apporte la confusion :

> « Les êtres réels perdent de leur vérité à côté des êtres allégoriques, et ceux-ci jettent toujours quelque obscurité dans la composition[51]. »

Et l'*Encyclopédie* ne dit pas autre chose :

> « [...] nous pensons que les allégories, toujours pénibles et souvent froides dans les ouvrages, ont le même caractere dans les tableaux. Les rapports ne se présentent pas tous de suite, il faut les chercher, il en coute pour les saisir, et l'on est rarement dédommagé de sa peine. La peinture est faite pour plaire à l'esprit par les yeux, et les tableaux allégoriques ne plaisent aux yeux que par l'esprit qui en devine l'énigme[52]. »

Ces critiques sont reprises après la Révolution par George-Marie Raymond, directeur de l'École centrale du département du Mont-Blanc, qui rejette l'introduction d'allégories : dénuées de toute vraisemblance, elles ne peuvent guère interpeller le spectateur. Par exemple, la symbolisation abstraite d'une vertu au moyen d'une allégorie réjouit moins le spectateur que la

représentation d'une vertu pratiquée concrètement[53]. Enfin, l'archéologue Antoine Mongez – surtout connu aujourd'hui par le portrait qu'en a fait Jacques-Louis David – a fustigé l'usage excessif des allégories[54].

Pourtant, l'allégorie avait aussi des partisans, qui voyaient en elle le moyen de surmonter la crise maintes fois constatée de la peinture d'histoire : ainsi Michel-François Dandré-Bardon, ou Hubert-François Gravelot et Charles-Nicolas Cochin qui élaborèrent, dans l'*Almanach iconologique,* de nouvelles allégories pour compléter, voire remplacer, celles de Cesare Ripa[55]. Le plus célèbre défenseur de l'allégorie fut sans doute Johann Joachim Winckelmann, dont les écrits suscitèrent un vif intérêt en France. Dans son premier ouvrage, *Gedanken über die Nachahmung der griechischen Werke in der Malerey und Bildhauerkunst (Réflexions sur l'imitation des ouvrages des Grecs, en fait de peinture et de sculpture,* 1755)[56], il s'exprime déjà contre une peinture narrative reproduisant la réalité. Selon lui, seule l'allégorie permet de pratiquer l'art comme une discipline intellectuelle et de représenter les contenus thématiques les plus profonds. Il critique même un peintre aussi estimé qu'Annibal Carrache, parce qu'il a travesti les hauts faits des Farnèse en fables connues au lieu de « les peindre en poete [allégorique] par des symboles et par des images sensibles[57] ».

Seule l'allégorie peut aider la peinture à remplir sa mission, qui est non seulement de plaire et d'émouvoir les sens, mais aussi d'instruire le spectateur :

> « Il faut que le pinceau du peintre soit trempé dans le bon sens. [...] Il faut qu'il laisse plus à penser qu'il ne montre aux yeux, et l'Artiste y réussira lorsqu'il aura appris à représenter ses idées sous des allégories [...][58]. »

De même, seule l'allégorie permet de rejoindre le Beau véritable. Winckelmann distingue deux types de beauté : une beauté sensible et une beauté idéale. La première s'atteint par l'*imitatio naturae,* la seconde par l'*inventio,* dont le mode d'expression est l'allégorie :

« La beauté qui frappoit les sens présentoit à l'Artiste la belle nature ; mais c'étoit la beauté idéale qui lui fournissoit les traits grands et nobles ; il prenoit dans celle-là la partie humaine, et dans celle-ci la partie divine, qui devoit entrer dans son ouvrage[59]. »

Une « étude profonde de l'allégorie[60] » permet enfin de corriger le mauvais goût tel qu'il se manifeste dans l'emploi de grotesques en peinture.

Aux yeux de Winckelmann, l'allégorie est la panacée pour sortir l'art de la crise qu'il traverse. Pourtant, ce n'est pas dans le XVIIe siècle qu'il puise ses modèles (comme le fait, par exemple, Dandré-Bardon), mais dans l'Antiquité. L'allégorie ne peut prétendre à une certaine autorité qu'en s'appuyant sur les œuvres des Anciens. Selon Winckelmann, la création d'allégories modernes, telle que l'ont tentée Cesare Ripa ou récemment Gravelot et Cochin, est condamnée à l'échec :

« Car les représentations allégoriques ne sont pas aussi faciles à saisir aujourd'hui qu'ils [sic] l'étoient dans l'Antiquité. Fondée sur la religion et liée intimement à ses cérémonies, l'allégorie étoit généralement adoptée et connue de tout le monde ; nous n'avons pas le même avantage[61]. »

Son époque doit commencer par réapprendre l'art de l'allégorie. C'est à cette fin que Winckelmann publie en 1766 un recueil d'exemples antiques pour aider les artistes : *Versuch einer Allegorie, besonders für die Kunst* (*Essai sur l'allégorie, principalement à l'usage des artistes*).

Les *Réflexions sur l'imitation des ouvrages des Grecs*, où l'archéologue souligne pour la première fois l'importance des allégories, sont traduites en français en 1756, un an seulement après la parution de l'édition allemande originale ; la version française de l'*Essai sur l'allégorie*, quant à elle, paraît en 1798. Il est probable que Prud'hon a découvert ces deux écrits par l'intermédiaire de Quatremère de Quincy, dont il a fait la connaissance à Rome en 1784 et avec lequel il a noué une profonde amitié,

entretenue plus tard à Paris[62]. Les réflexions théoriques sur l'art formulées dans ce domaine par Quatremère trouvent leur fondement dans les ouvrages de Winckelmann. Comme ce dernier, il est convaincu que ses contemporains ont perdu des facultés qui étaient encore tout à fait naturelles aux hommes de l'Antiquité. Son temps, estime-t-il, est marqué par un matérialisme et un utilitarisme qui rendent toute métaphysique quasiment impossible[63] :

> « [...] nous ne sommes plus dans le siècle de la métaphysique. Le nôtre veut tout matérialiser. »

Et, non sans ironie, il ajoute plus loin :

> « Et je suis persuadé que le docteur Gall, si on l'en priait bien, nous trouverait une petite protubérance dans l'occiput pour le beau idéal, qui nous dispenserait de chercher en quoi il réside, et comment il se forme[64]. »

Selon Quatremère de Quincy, cette évolution a porté préjudice à l'art moderne, désormais incapable de produire des images à la portée universelle : les compositions ne renseignent plus que sur l'objet immédiatement représenté, elles se bornent à la réalité tangible et s'éloignent de tout idéal[65]. Pour créer une œuvre d'art parfaite, il ne suffit pas de travailler uniquement d'après nature. Il faut, comme dans l'Antiquité, laisser en retrait l'*imitatio naturae* et « se former par l'imagination, un modèle de beauté, supérieure à celle des individus[66] ». Comme Winckelmann, Quatremère de Quincy est persuadé que l'allégorie est le meilleur moyen pour transcender le particulier ; seul son langage abstrait est en mesure de traduire des vérités intemporelles. Il s'accorde aussi avec Winckelmann pour souligner la dimension morale des allégories : à l'entendre, elles peuvent jouer un rôle éducatif et transmettre une morale – qualités que ne possèdent pas les compositions contemporaines, attachées à une réalité tangible[67]. L'argument de Quatremère est simple : « [...] l'imitation la plus idéale sera aussi la plus morale[68]. »

Ainsi, dans une conférence sur l'œuvre de Prud'hon prononcée le 2 octobre 1824 devant l'Institut, Quatremère de Quincy décrit les allégories comme un moyen d'expression nécessaire, mais il demande que le crime soit lui aussi figuré sur le mode allégorique :

> « [...] personne mieux que M. Prud'hon, n'eût senti et saisi le point convenable à son sujet, s'il eût fait une simple observation d'harmonie morale, qu'il est peut-être bon de rappeler ici, tant il est facile et ordinaire d'y manquer : c'est que tout emploi de figures allégoriques, dans l'action d'un sujet, est une vraie métaphore qui transporte ce sujet, de l'ordre de choses réel, dans un ordre de choses imaginaire. Toute transposition de ce genre, quand elle a lieu dans l'art qui emploie le visible, se donnera donc le démenti à elle-même, si les deux ordres de choses s'y trouvent visiblement mêlés. Dès que certains êtres abstraits, tels que la Justice et la Vengeance, sont là, ministres surnaturels d'une juridiction idéale, ils doivent poursuivre aussi un être abstrait, c'est-à-dire, non pas un individu criminel, mais le crime lui-même, généralisé sous des traits et un costume aussi allégoriques[69]. »

Pour rester dans la logique de la lecture proposée par Quatremère de Quincy, pourrait-on ajouter, la victime devrait elle aussi se lire sur le mode allégorique.

La crise de la peinture d'histoire contemporaine rendait donc l'allégorie nécessaire. Cet ancien mode d'expression artistique, dont on était prêt peu auparavant à sonner le glas, célébrait sa résurrection. Il semblait répondre à des exigences essentielles tant pour l'identité de l'art lui-même que pour le prestige de la peinture d'histoire, exigences que ne pouvait plus satisfaire une représentation narrative des événements historiques.

Ce sont ces considérations, avec lesquelles il s'était familiarisé à Rome, qui ont manifestement guidé Prud'hon dans son travail. À son retour en 1788, lorsqu'il s'établit à Paris et brigue

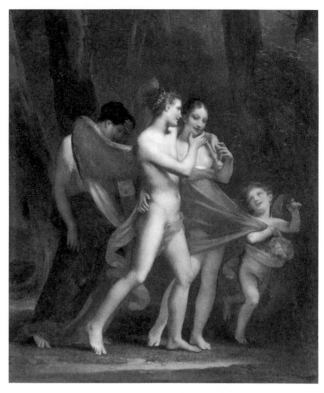

15. Pierre-Paul Prud'hon, *L'Amour séduit l'Innocence, le Plaisir l'entraîne, le Repentir suit*, 1809, huile sur toile, 98 × 81,5 cm, Ottawa, musée des beaux-arts du Canada

l'entrée à l'Académie royale de peinture et de sculpture, c'est donc tout naturellement qu'il présente comme morceau de réception une composition allégorique : *L'Amour séduit l'Inno-cence, le Plaisir l'entraîne, le Repentir suit* (ill. 15)[70].

Avec la Révolution française s'ajouta une autre réflexion, éminemment politique. La Révolution avait produit un véritable déferlement d'allégories. Elle avait besoin de ce mode figuratif pour mettre en image des thématiques dépourvues de toute tra-dition iconographique. Elle usait de nouveaux concepts abstraits qu'il semblait impossible de transcrire avec une peinture de ten-

dance réaliste, reproduisant fidèlement la réalité[71]. L'allégorie pouvait résumer des concepts en des formules concises, tout en dépersonnalisant l'État, son organisation, les structures politiques, etc. Si le XVIIe siècle s'était surtout servi de ce genre pour brosser le portrait le plus complet possible d'un individu, de préférence le souverain, la Révolution attendait de l'allégorie l'exact contraire : qu'elle s'écartât de l'individu pour illustrer des idées abstraites. Dans ses projets d'uniformes pour les dignitaires du nouveau régime, Jacques-Louis David transforme même les

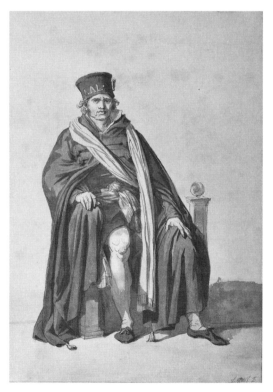

16. Jacques-Louis David, projet de costume civique *L'habit de Juge*, 1793, aquarelle, 29,6 × 20 cm, Versailles, châteaux de Versailles et de Trianon, dépôt du département des Arts graphiques du musée du Louvre

personnages en figures emblématiques : le juge porte une toque avec une inscription qui l'identifie non pas à un magistrat en tant que personne, mais à une allégorie du Droit (ill. 16).

Ainsi demandait-on à l'art de représenter non pas des actions, mais les idées sous-tendant ces actions, ou plus exactement le concept moral à la base de la Révolution. Pour symboliser le fondement de la Révolution, l'allégorie semblait le mode d'expression le plus adéquat, plus qu'une représentation d'événements historiques. Si l'évocation de faits concrets est du ressort de la narration, l'incarnation de concepts abstraits est le privilège de l'allégorie. Elle ramène les événements à leur substance intrinsèque tout en les sublimant.

La Révolution eut recours à l'allégorie non seulement parce qu'elle permettait de représenter des thèmes nouveaux, privés de toute tradition iconographique, et de conférer concomitamment aux idées et aux actions une validité intemporelle, mais aussi parce qu'elle comportait une dimension morale. En 1793, « l'utilité de l'allégorie dans les arts pour l'instruction du peuple[72] » fit l'objet d'un débat à la Société républicaine des arts, avec cette question : « Quel employ peut-on faire en général de l'allégorie pour qu'elle soit un langage intelligible à tous les citoyens[73] ? » Et lors d'un concours organisé par l'Institut en l'an IV, portant sur l'influence que pouvait exercer la peinture sur les « mœurs d'une nation libre », le peintre et critique d'art Jean-Baptiste-Claude Robin reçut une première mention honorable pour avoir décrit l'allégorie comme le moyen le plus à même de remplir cette tâche, « une manière aisée et sûre de se faire entendre ». Curieusement, il choisit pour appuyer sa thèse l'exemple de la galerie Médicis. Certes, les événements historiques et les personnages figurés ne revêtent plus d'intérêt,

« [...] mais les allégories dont le peintre a accompagné les diverses péripéties continuent d'apporter leur enseignement moral même si la vie des rois n'est plus d'actualité ; la force combattant l'hydre de la discorde, l'amour maternel, la victoire et la renommée exprimant leur désespoir à la mort de Henri IV[74] ».

HOMMAGE
PRIX
D'ÉMULATION
1793.
DES ARTS.
Donné a la Citoyenne
au Concours de
Institution tenue par les
Citoyennes Briard, à Rouen.

17. Benoît-Louis Prévost d'après Charles-Nicolas Cochin,
Hommage des arts, 1793, estampe, 35 × 25 cm,
Paris, Bibliothèque nationale de France

L'objectif de l'auteur est clair : l'allégorie est un moyen parfait pour représenter dignement un héros. Et le nouveau héros que Robin a sous les yeux s'appelle Bonaparte. Le concept était ancien et ne se différenciait guère, par son principe, de celui qui avait présidé à la réalisation du cycle Médicis ou de la galerie des Glaces. Il n'en était pas moins prometteur.

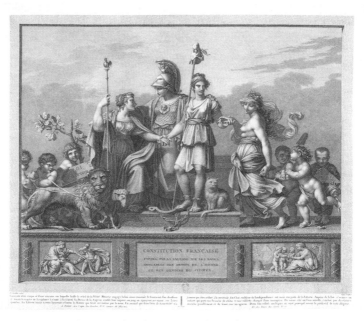

18. Jacques-Louis Copia d'après Pierre-Paul Prud'hon,
La Constitution française, 1798, estampe, 45 × 53,5 cm,
Paris, Bibliothèque nationale de France

Ce qui étonne dans l'exposé de Robin, ce n'est pas tant sa conception traditionnelle de l'allégorie – moins avancée que celle d'un Winckelmann ou d'un Quatremère de Quincy – que le fait que l'Institut l'ait jugée digne d'une première mention honorable. Même si d'autres voix se firent entendre (comme celle de George-Marie Raymond, évoqué plus haut, qui obtint une seconde mention honorable pour son texte *De la peinture considérée dans ses effets sur l'homme en général, et son influence sur les mœurs et le gouvernement des peuples*[75]), l'allégorie était désormais, à l'évidence, pleinement réhabilitée en tant que mode d'expression artistique. La Révolution en avait besoin et les artistes, par son truchement, pouvaient apporter leur contribution aux changements politiques de leur temps, ainsi que l'atteste une feuille de Charles-Nicolas Cochin (ill. 17).

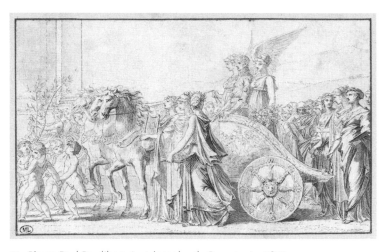

19. Pierre-Paul Prud'hon, *Le triomphe de Bonaparte*, 1801,
dessin à la plume, 9,3 × 15,5 cm, Paris, musée du Louvre

L'allégorie répondait donc à une double nécessité, artistique
et politique, à laquelle obéit aussi l'œuvre de Prud'hon. Son
travail se distingue par un usage intensif de l'allégorie comme
moyen d'expression artistique. Il l'emploie pour mettre en
image la nouvelle réalité politique (ill. 18), tout en restant fidèle
à la forme classique de l'allégorie visant à décrire les qualités
d'un héros ou les vertus (ill. 19). Enfin, il la décline en d'innom-
brables images suaves, illustrant le thème de l'amour, qui ren-
contrent un grand succès. Ces diverses formes traversent son
œuvre, souvent en parallèle. Dans son emploi de l'allégorie,
Prud'hon semble avoir aussi consulté la littérature contempo-
raine. Ainsi, pour la figure peu répandue de la Vengeance divine
(absente chez Cesare Ripa et autres auteurs), il pourrait avoir
fait appel au *Dictionnaire iconologique* d'Honoré Lacombe de
Prezel (1756) :

«Dans les tableaux d'église, la Vengeance divine est expri-
mée par un ange armé d'une épée flamboyante[76].»

L'épée de feu devient ici un flambeau dévoilant le crime.

Ces discussions montrent que la Justice et la Vengeance divine dans le tableau de Prud'hon – comme la forme artistique – autorisent deux niveaux de lecture : d'une part, ces figures sont à interpréter comme une menace réelle pesant sur le criminel ; de l'autre, leur immatérialité de créatures ailées les soustrait clairement à la réalité et les rattache, au-delà d'elles-mêmes, à une trame signifiante plus profonde. En d'autres termes : le tableau peut être lu comme une narration classique, ainsi que le proposa Victor Fabre en 1808[77], ou comme une narration faisant abstraction du récit, au sens où l'entendait Quatremère de Quincy. Ces deux lectures fonctionnent et vont de pair.

IV. La signification de la condamnation : punir, éduquer, protéger

En tant que décor d'une salle de tribunal, surtout d'une telle importance, le tableau de Prud'hon s'inscrit également dans un contexte juridique. Il rompt avec la tradition des scènes bibliques qui ornaient jusqu'alors les palais de justice : Crucifixion, jugement de Salomon ou preuve de l'innocence de Suzanne[78]. Il reflète aussi une conception du droit qui se distingue nettement de celle de l'Ancien Régime. Face à la Crucifixion venue remplacer en 1815 la composition de Prud'hon, Charles Blanc exprima un violent rejet – « car l'image du Christ dans une cour d'assises me semble conseiller le pardon et arrêter le châtiment[79] » – qui traduit sûrement son propre engagement politique. Mais ce rejet indique aussi que le choix d'orner la salle d'audience de la Cour criminelle avec une Crucifixion, au lieu de l'œuvre de Prud'hon, pouvait s'interpréter – du moins en 1842 – comme l'expression d'une philosophie différente du droit, ou pour le moins d'appréciations divergentes du châtiment et de la grâce. Il ne faut donc pas considérer l'ornementation de la salle d'audience comme un simple décor, pas plus qu'il ne faut voir dans l'enlèvement de la scène de Crucifixion initiale, probablement effectué en 1792[80], un « acte de barbarie » révolutionnaire pareil à la profanation des tombes royales. De même, l'œuvre de Prud'hon ne saurait s'expliquer par une prétendue volonté artistique romantique du peintre. Une analyse approfondie du droit français et de son histoire s'impose donc, d'autant plus que la Révolution s'est particulièrement illustrée en matière de législation et de justice. De fait, le système juridique de l'Ancien Régime constitua l'un des principaux points de conflit à la veille des bouleversements qui secouèrent la France.

Le système juridique prérévolutionnaire était fortement marqué par la religion[81]. En l'absence d'une base théorique propre et cohérente, on se référait au droit canonique. Ainsi la formation des juges comprenait-elle des cours de philosophie prodigués par des théologiens. Par principe, le criminel était donc assimilé à un pécheur, tandis que le crime apparaissait comme la conséquence directe du péché originel. Dès lors, on ne s'étonnera pas que les règles de procédure judiciaire et d'application des peines se soient apparentées aux méthodes de l'Inquisition, ce que soulignait déjà Voltaire[82]. Le châtiment concernait avant tout le corps du délinquant, objet du supplice et de la condamnation aux galères ou à la prison. Selon Michel Foucault, la cruauté des peines annoncées en public, et fréquemment exécutées, avait une double fonction : « Le supplice [...] fait que le crime, dans la même horreur, se manifeste et s'annule[83]. » Un délit pouvait être sanctionné de manière tout à fait différente selon que l'on considérait qu'il émanait du libre arbitre ou, au contraire, qu'il relevait de facteurs physiques, psychiques ou moraux néfastes, voire d'une tentation diabolique. D'où l'aspect arbitraire de la justice, car la loi ne déterminait la sentence que de façon très vague (quand elle le faisait) ; elle laissait la décision à l'appréciation des juges[84]. En même temps, c'était sur cette base que s'appuyaient les fréquentes grâces.

Depuis le milieu du XVIII^e siècle, le droit pénal, codifié par l'ordonnance de 1670, se heurtait à des critiques croissantes. Plusieurs scandales – au premier rang desquels l'affaire Calas – firent apparaître l'appareil judiciaire comme particulièrement injuste et arbitraire. Dans les débats s'invitèrent des figures aussi illustres que Montesquieu, Voltaire et le jeune juriste italien Cesare Beccaria, mais aussi Jean-Jacques Rousseau et Louis de Jaucourt, le coéditeur de l'*Encyclopédie*. Les accusations étaient toujours les mêmes[85]. À commencer par le manque de transparence de la procédure criminelle, dont étaient largement exclus tant le public que l'accusé. Jusqu'à la phase du procès, ce dernier ignorait les chefs d'accusation retenus contre lui, ce qui interdisait pratiquement toute défense. De même, il ignorait le nom des témoins sollicités contre lui par l'accusation et n'avait

pas le droit de les interroger en cours d'audience; il ne pouvait ni faire intervenir lui-même des témoins à sa décharge, ni faire appel à un avocat pour sa défense. En outre, les méthodes avec lesquelles on extorquait les déclarations aux accusés et aux témoins paraissaient hautement douteuses : torture, questions suggestives et interrogatoires secrets de témoins étaient monnaie courante. Dans la mesure où l'échelle des peines pour les différents délits n'était pas fixée par la loi, il semblait impossible de contrôler les jugements inégalement prononcés et d'exercer une justice équitable. La vérification de la procédure était entravée par le principe du huis-clos, exclusion du public qui ne prenait fin qu'avec l'administration de la peine. Comme contre-exemples positifs étaient souvent citées la justice romaine et surtout celle, contemporaine, de l'Angleterre[86].

Si les voix s'accordaient pour critiquer le système existant, les opinions divergeaient quant au statut du criminel et, surtout, quant à la signification de la peine. On peut distinguer deux attitudes[87]. Certains esprits philanthropes – dont le plus fameux représentant était Voltaire – ne voulaient plus voir le coupable châtié au sens propre et banni de la société. Ils considéraient surtout la sanction comme un moyen d'amender le délinquant : elle avait pour vocation de le corriger et de faciliter sa resocialisation, sa réintégration dans la société.

C'est une tout autre opinion que défend l'Italien Cesare Beccaria, dont l'ouvrage *Dei delitti e delle pene*, paru à Livourne en 1764 et traduit en français peu de temps après, connut un énorme succès en France[88]. Beccaria s'écarte de son modèle, Montesquieu, dans son appréciation de la peine. Certes, il souhaite également humaniser le régime pénitentiaire, et en particulier alléger la peine, mais le véritable objectif est pour lui « d'empêcher le coupable de nuire désormais à la société, et de détourner ses concitoyens de commettre des crimes semblables ». Dans le choix des sanctions, il convient de veiller à ce qu'elles fassent « l'impression la plus efficace et la plus durable sur les esprits des hommes[89] ». Pour assurer l'efficacité de la peine, il faut qu'elle suive immédiatement le délit, que la notion de forfait soit en relation directe avec celle de punition :

« Il est donc de la plus grande importance de rendre la peine voisine du crime, si l'on veut que dans l'esprit grossier du vulgaire la peinture séduisante d'un crime avantageux réveille sur le champ l'idée de la peine qui le suit[90]. »

La peine doit effrayer, elle doit inciter l'homme à ne plus se laisser tenter par les avantages espérés d'un délit. Le condamné lui-même ne joue qu'un rôle assez secondaire dans les réflexions de Beccaria.

Si les positions des critiques différaient sur ce point central, il y avait consensus pour rejeter l'assimilation de la peine à un châtiment, selon l'usage de la justice pénale d'Ancien Régime. On préférait lui substituer l'idée de réclusion criminelle[91]. Dans le *Dictionnaire de droit et de pratique*, Claude-Joseph de Ferrière formule ainsi la fonction des prisons :

« Les prisons ne sont établies que pour garder les criminels et non pas pour les punir. [...] La prison même pour crime, étant moins considérée comme une peine, que comme un lieu de sûreté, ceux qui sont détenus prisonniers ne perdent donc ni leur liberté, ni leur droit de cité, c'est-à-dire, l'exercice des droits civils[92]. »

Après que tous les efforts entrepris sous l'Ancien Régime pour élaborer un code pénal moderne furent restés vains et que la dernière initiative de Louis XVI, en 1788, eut échoué face aux protestations du Parlement et des ordres, cette tâche s'imposait comme la plus urgente de la Révolution. La Déclaration des droits de l'homme et du citoyen, du 26 août 1789, énonçait deux points essentiels : une accusation ou une arrestation ne sont possibles que dans les cas et selon les formes déterminés par la loi (art. 7), et tout homme est présumé innocent jusqu'à l'établissement de sa culpabilité (art. 9). Les décrets du 8 octobre au 3 novembre 1789 réformèrent provisoirement l'ordonnance de 1670, en instaurant le caractère public de la procédure judiciaire et en permettant l'intervention d'avocats de la défense. Deux ans plus tard, avec le Code pénal des 25 septembre et 6 octobre

1791, fut promulgué le premier code pénal français, également code d'instruction criminelle. Les auteurs s'étaient fixé une tâche immense. Il s'agissait entre autres, pour la première fois dans l'histoire du droit français, de dresser une nomenclature des peines qui devait mettre fin aux sentences arbitraires de l'Ancien Régime.

Le Code pénal fut complété par le Code des délits et des peines du 3 brumaire an IV (25 octobre 1795) et la loi du 7 pluviôse an IX (27 janvier 1801), destinée essentiellement à réglementer le mécanisme procédural. Pourtant, on était déjà conscient à cette époque des insuffisances du Code pénal. En l'an XI, une commission nommée par le gouvernement présenta un projet de nouveau code d'instruction criminelle et de nouveau code pénal[93]. Les propositions de la commission formèrent la base du Code d'instruction criminelle, débattu en comités en 1804 et promulgué en 1808, et du nouveau Code pénal de 1810[94].

En comparant la pratique judiciaire réglementée par ces lois et la discussion prérévolutionnaire, on s'aperçoit avec étonnement qu'il a été fait peu de cas des idées philanthropiques des Lumières, notamment d'un Voltaire, et pas seulement parce qu'elles ne semblaient pas assez abouties pour être mises en œuvre[95]. S'imposèrent surtout des conceptions telles que les avait formulées Beccaria. L'exemplarité de la peine fut même encore soulignée par le prononcé de sentences particulièrement sévères, à l'encontre des propositions émises par le réformateur italien[96]. On insistait sur le principe d'intimidation. Le Code pénal de 1791 eut toutefois le grand mérite d'améliorer sensiblement les droits et pouvoirs de l'accusé, sur le modèle de la pratique judiciaire anglaise – droits que les lois suivantes allaient, néanmoins, progressivement réduire[97]. Ainsi, la possibilité d'une libération sous caution fut de nouveau laissée à l'appréciation souveraine du juge, le prévenu se vit interdire d'assister à l'audition des témoins, la défense perdit le droit de faire appel à des experts de son choix, etc. En outre, la stricte définition légale de l'échelle des peines empêchait de tenir compte des cas particuliers et des mobiles de l'accusé[98]. Cette réglementation, qui paraît compréhensible au vu des peines arbitraires infligées

sous l'Ancien Régime, établissait un rapport entre le délit et le montant de la peine aussi rigide qu'une équation mathématique. Cette conception du droit excluait les appels, tandis que les grâces étaient rejetées comme une atteinte arbitraire à la justice.

Au cours de cette évolution, le délinquant disparut progressivement du champ de vision du législateur. En insistant sur l'exemplarité de la sanction, en lui attribuant un effet dissuasif, on n'orientait plus la peine prioritairement en fonction du criminel, mais en fonction d'un éventuel imitateur[99]. En même temps, le législateur se montrait de moins en moins enclin à accorder au prévenu la possibilité de se défendre, à le considérer comme un individu disposant de droits.

Parallèlement à ce glissement, à cette détérioration de la situation de l'accusé que fixait le Code d'instruction criminelle de 1808, on constate aussi un changement dans l'appréhension de la peine. Si l'objectif initial était de fournir un exemple dissuasif, et peut-être également de protéger la société face au délinquant, on assiste de plus en plus au retour de l'idée de vengeance contre le criminel, de sanction comme expiation du délit. Idée surtout perceptible à travers l'action des tribunaux révolutionnaires, notamment lorsque Robespierre – pour ne citer que le cas le plus spectaculaire – ordonna, en contradiction avec la loi, que le châtiment de Louis XVI présentât « le caractère solennel d'une vengeance publique[100] ». Une telle conception de la peine visait essentiellement la personne du condamné. Si les criminels, après la Révolution, étaient considérés comme un groupe hétérogène sans caractéristiques spécifiques, désormais s'imposait l'image d'un individu qui, dès l'entrée dans la salle d'audience, avait déjà perdu une partie de ses droits civiques. L'iniquité qu'il avait lui-même commise légitimait cette « injustice » du législateur, pourtant difficilement conciliable avec la Déclaration des droits de l'homme de 1789.

V. Le Code pénal et le décor de la salle d'audience de la Cour criminelle

L'évolution du système judiciaire français, brièvement esquissée ici, entre en étonnante résonance avec les changements de décor des différentes salles ayant servi de chambre criminelle au Palais de Justice de Paris. Sous l'Ancien Régime, elles étaient ornées de scènes de la Crucifixion[101]. Dans un système judiciaire qui assimilait le délit à un péché et le délinquant à un pécheur, un tel choix iconographique semble tout à fait logique et pertinent : par sa mort sur la croix, le Christ assumait aussi les péchés du criminel ; le châtiment qui attendait le coupable était donc surtout dirigé contre son corps, et non contre son âme. De ce fait, aux yeux du criminel, toute la procédure pénale – en dépit de sa brutalité – avait quelque chose d'apparemment apaisant, du moins pour sa vie *post mortem*. En endurant un tourment physique il apportait en quelque sorte sa contribution à la rémission des péchés.

Les Crucifixions semblent avoir été retirées de leur lieu de destination au plus tard en 1792, avec l'instauration des tribunaux criminels. Pourtant, elles n'étaient déjà plus d'actualité dans le système judiciaire et ses fondements idéologiques depuis la promulgation du Code pénal en 1791. On ignore si quelque chose vint aussitôt remplacer la Crucifixion dans la salle qui nous intéresse. En tout cas, en 1804, on pouvait y lire en lettres d'or le mot « Lois », comme le rapporte August Kotzebue dans la relation de son séjour à Paris[102]. C'est donc la loi abstraite qui juge ici. Le magistrat est un simple exécutant ; il ne dispose d'aucun pouvoir interprétatif, conformément à la réalité du droit. Il doit seulement statuer sur le bien-fondé de l'accusation ; la proportion de la peine n'est plus de sa compétence. C'est la volonté du peuple qui s'exprime dans cette forme

de justice relativement anonyme, illustrée par la fameuse gravure de Villeneuve avec la sentence de Louis XVI (1793, ill. 20). De même, dans ses projets de costumes, Jacques-Louis David coiffe le juge d'une toque sur laquelle est écrit en lettres capitales « La Loi » (1793, ill. 16).

Enfin, dans son tableau, Prud'hon donne un visage non seulement à la loi, à la justice, mais aussi au crime. Au lieu de formuler à travers le mot « Lois » la référence à une notion abstraite et indifférenciée, le peintre s'intéresse surtout à la conception du droit lui-même. Le sujet véritable de la toile n'est pas la condamnation du crime, comme on l'escompterait dans une salle d'audience – et comme le prévoyait le premier projet, *Thémis et Némésis* (ill. 1) –, mais l'idée, souvent exprimée dans les ouvrages de théorie juridique de son temps, que la peine, pour être plus efficace, doit suivre immédiatement le délit, et qu'il convient de considérer infraction et sanction comme indissociables. Que le châtiment dût être sévère ne faisait, semble-t-il, aucun doute. Ici intervient en effet un élément absent du discours des années précédentes, qui fut même résolument écarté, mais qui se glissa malgré tout de plus en plus dans la pratique judiciaire : la notion de vengeance. Ce n'est pas uniquement la Justice qui poursuit le Crime : elle travaille main dans la main avec la Vengeance divine ; elle est même guidée par elle. Le criminel est poursuivi impitoyablement, son forfait lui a fait perdre ses droits – comme le montre la balance repliée dans la main de la Justice. Ce jugement va de pair avec la physionomie attribuée au Crime, qui confère à ce dernier des traits sans équivoque et semble légitimer la notion de vengeance.

Ainsi le tableau de Prud'hon s'inscrit-il parfaitement dans l'évolution retracée, qui va connaître un apogée provisoire avec l'adoption du Code d'instruction criminelle en 1808 et du Code pénal en 1810. Il fait écho à la situation juridique définie par cette œuvre législative. La coïncidence temporelle suggère également un rapport direct : les premiers entretiens entre Prud'hon et son commanditaire Frochot eurent probablement lieu en 1804 ; la même année, la commission nommée par le gouvernement présentait son projet de nouveau code pénal et

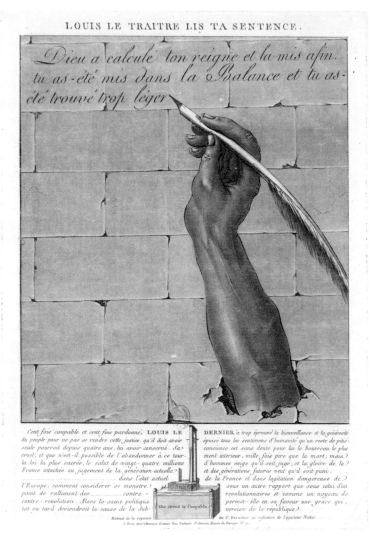

20. Villeneuve, *Louis le traître lis ta sentence*, 1793, estampe, 20,5 × 17 cm, Paris, Bibliothèque nationale de France

de nouveau code d'instruction criminelle. L'achèvement tardif de la peinture, que l'artiste avait déjà annoncée pour le Salon de 1806, pourrait ainsi s'expliquer par la nécessité d'attendre, avant de rendre l'œuvre publique, la promulgation du Code d'instruction criminelle en 1808 (d'un intérêt particulier ici, car il établit la position de l'inculpé dans la procédure judiciaire) qui codifiait la philosophie pénale sous-tendant la composition.

C'est aussi ce lien avec les débats juridiques contemporains qui semble expliquer le choix du projet finalement concrétisé. En général, on ne remarque pas que les deux esquisses insistent sur un aspect différent et poursuivent des stratégies distinctes. Si la première version avait été retenue (ill. 1), l'inculpé aurait été confronté, dans la salle d'audience, à sa propre situation. Le sens de lecture de l'image de gauche à droite aurait impliqué le spectateur, de sorte que les meurtriers du dessin auraient été traînés devant le tribunal quasiment comme des représentants du coupable réel. Le tableau aurait été entièrement concentré sur le criminel, comme Prud'hon le formula lui-même dans sa lettre relative à ce projet. L'innocent, toutefois, aurait difficilement pu trouver sa place. Pourtant, le tribunal de l'esquisse a quelque chose de conciliant, car il regroupe les quatre vertus cardinales : Justitia, entourée de Temperantia, Prudentia et Fortitudo. Il en va différemment dans la version exécutée. Là, le criminel se précipite vers le spectateur, il se jette presque dans ses bras. Dans le premier projet, le spectateur était le criminel, et réciproquement ; dans le second, le regardeur n'est plus spécifié. Le tableau autorise une réception plus large et tient ainsi compte de la publicité de la procédure, si importante d'un point de vue politique et souvent l'objet d'un grand intérêt, comme l'attestent les récits des voyageurs se rendant à Paris[103].

Cependant, les deux versions ne se distinguent pas uniquement par leur structure argumentative et leur dialogue respectif avec le spectateur ; même l'orientation de leur contenu diffère. Dans la première version, le coupable déjà arrêté aurait eu directement sous les yeux le déroulé de sa condamnation ; à l'inverse, dans la version définitive, c'est le caractère inéluctable de la condamnation consécutive à l'acte délictueux qui est

présenté à un public non spécifié. Le sujet n'est pas le jugement lui-même, l'administration de la peine, mais le postulat selon lequel tout délit entraîne une sanction, comme l'exprime le titre provisoire indiqué par Prud'hon dans sa lettre à Frochot : « La Justice divine poursuit constamment le Crime ; il ne lui échappe jamais[104]. » Aucun espoir d'impunité. Par conséquent, l'iconographie choisie délivre un message plus général. Ces observations révèlent que la décision en faveur du projet exécuté n'était pas seulement de nature artistique, mais participait pour l'essentiel de considérations sur le fond. De toute évidence, le tableau avait pour vocation de refléter la nouvelle conception du droit. C'est probablement ce qui incita Frochot à privilégier le second projet[105].

VI. La peinture éducatrice du peuple

Dans sa lettre à Frochot citée au début de cette étude, Prud'hon avait souligné à propos du premier projet que le tableau devait exercer sur le criminel un effet dissuasif, et donc assumer une fonction éducative. On peut supposer que cette intention était aussi primordiale dans le second projet. Une question était au cœur des réflexions : comment interpeller le spectateur le plus efficacement possible ? Depuis le début de sa théorisation, et au plus tard depuis l'élaboration d'une théorie nouvelle de l'art par la Contre-Réforme, la peinture d'histoire avait tenté d'étayer sa revendication d'un rang supérieur par son contenu moral, se plaçant ainsi sur le même plan que l'épopée et la tragédie. Et naturellement aussi sur le même plan que la science historique qui, se réclamant de l'*historia magistra vitae* de Cicéron, affirmait pour sa part sa prétention à assurer l'éducation des princes. La peinture devait représenter des *exempla virtutis* susceptibles de guider le spectateur. Avec la crise de la peinture d'histoire, perceptible en France depuis les années 1740, ses ambitions éducatives avaient également été remises en question. Les démarches réformatrices qui essayèrent, à partir du milieu du siècle, de restaurer les anciens droits du «grand genre» arguaient souvent du fait que la peinture d'histoire devait se concentrer sur sa mission pédagogique. Le genre suprême était sous pression, car son rôle éducatif lui était de plus en plus contesté par la peinture de genre, notamment d'un Jean-Baptiste Greuze, qui entrait ainsi en concurrence avec la peinture d'histoire. Traditionnellement, la peinture de genre s'adressait à un autre public, de tendance bourgeoise, qui prenait désormais aussi une importance grandissante comme destinataire de la peinture d'histoire. Si le plus éminent spectateur d'un tableau d'histoire classique français était le souverain, ce

n'était plus vers le roi ni vers la noblesse que se tournaient le *Serment des Horaces* ou le *Brutus* de Jacques-Louis David, mais vers un large public. Ce changement du cercle des destinataires permit au genre de s'affirmer, également après la Révolution, comme un instrument d'agitation politique essentiel. Dans le nouveau contexte politique, la mission autrefois primordiale de l'éducation du prince ne jouait plus aucun rôle. On s'interrogeait maintenant sur les moyens à mettre en œuvre pour accroître la conscience morale du peuple, pour l'engager à respecter les lois. Ainsi la classe des Sciences morales et politiques de l'Institut national annonça-t-elle pour l'an VI un concours sur le thème : « Quelles sont les institutions les plus propres à fonder la morale d'un peuple[106] ? » Et, en l'an VII, le Jury central d'instruction du département de Vaucluse organisa un autre concours : « Quels sont les moyens de prévenir les délits dans la société[107] ? » L'art devait lui aussi prendre part à cette tâche.

Également en l'an VI, la classe de Littérature et Beaux-Arts de l'Institut national proposa comme sujet de concours : « Quelle a été et quelle peut être encore l'influence de la peinture sur les mœurs et le gouvernement d'un peuple libre[108] ? » Trois mémoires furent récompensés. Le lauréat, le général Pierre-Alexandre-Joseph Allent, ainsi que le peintre et théoricien de l'art Jean-Baptiste-Claude Robin, distingué par une « première mention honorable », traitent le sujet de manière assez générale[109]. Ils constatent que l'art doit être moral, symboliser les vertus, et qu'aux instances politiques et administratives incombe la mission de faire connaître les travaux correspondants à la population par des expositions et des reproductions. En revanche, ni l'orchestration concrète d'une œuvre chargée de remplir une telle tâche, ni sa structure argumentaire ne retiennent leur attention. Il en va autrement du mémoire de George-Marie Raymond, évoqué plus haut. Récompensé par une « seconde mention », ce texte revêt un intérêt particulier. En effet, il fut le seul à être publié et l'auteur réussit en outre à susciter la curiosité de quelques revues[110]. Pour atteindre l'objectif fixé par le sujet du concours, la peinture – selon ce professeur d'histoire à l'École centrale du département du Mont-Blanc – ne doit pas, comme

c'était le cas jusqu'alors, s'appuyer sur une conception classique du public, tabler sur les connaissances des artistes et des amateurs éclairés, mais elle doit avoir à l'esprit le citoyen ordinaire et ses besoins. L'art doit interpeller ses émotions, ses sensations, et il ne peut le faire qu'à travers la nature :

> « La nature seule, dans sa simplicité, peut arrêter ses regards et parler à son esprit ou à son cœur ; tout le reste n'est rien pour lui. Il faut donc descendre aux moyens de fortifier la vraisemblance à ses yeux, seule base de l'effet que l'imitation doit produire sur lui[111]. »

À l'inverse, les actions exemplaires empruntées à l'histoire et à la mythologie – dont la représentation n'avait cessé de déterminer les discussions antérieures sur les possibilités d'une peinture morale[112] – ne sauraient toucher le public visé :

> « [...] les merveilles de la fable doivent surtout être insignifiantes pour le vulgaire, et [...] il faudrait les bannir des peintures que l'on destine à produire sur lui quelque effet moral[113]. »

L'exposé de Raymond s'écarte ainsi clairement des idées débattues jusqu'alors dans la théorie artistique : le cercle des spectateurs concernés se distingue du public habituel de l'art ; de ce fait, il ne peut être touché que par un art spécifiquement taillé à sa mesure. Ces considérations, développées dans le sillage des thèses sur l'esthétique de la réception de l'abbé Du Bos, signifient que les sujets moraux issus de l'histoire et de la fable dépassent les compétences culturelles du spectateur et ne peuvent donc contribuer à son amendement. Ainsi le grand art, sous sa forme traditionnelle, perdit-il une part essentielle de sa légitimation.

Raymond va plus loin encore. Ce n'est pas la représentation d'actions vertueuses qui doit encourager le spectateur à adopter un mode de vie moral, mais au contraire la mise en scène de vices et de crimes.

« Que ne peut pas sur une ame capable de sentir, le tableau du vice dans toute sa laideur ? [...] [La peinture] multiplie l'image des douleurs et celle des crimes, sans augmenter la masse des maux sur la terre, et les fait servir utilement à l'humanité et à la vertu, sans que la nature ou la raison aient à gémir sur l'exemple même[114]. »

Par conséquent, à travers sa représentation artistique, la peinture utilisc en quelque sorte le crime pour promouvoir la moralité. Pour produire l'effet escompté, il importe que les protagonistes appartiennent à la même classe sociale que le public visé. En outre, il ne faut pas se contenter de montrer le châtiment : il faut le placer en rapport direct avec le délit, de manière à en accroître sensiblement l'impact[115] – une remarque qui dénote l'influence sur Raymond des discussions juridiques contemporaines. Par ce biais, le criminel potentiel se trouve ébranlé par son propre reflet. Peut-être est-ce même là l'unique moyen permettant d'atteindre cet objectif.

Or, ce sont exactement ces aspects qui caractérisent le tableau de Prud'hon. Cela ne mériterait pas que l'on s'y arrête davantage si Raymond n'avait introduit quelques réflexions qui n'avaient pas encore été envisagées en France dans les débats de théorie artistique. En tout cas, les parallèles entre le texte de Raymond et la toile de Prud'hon sont tellement flagrants qu'ils suggèrent une connaissance du texte et son influence. En qualité de membre externe de la classe de Littérature et Beaux-Arts de l'Institut national[116], Prud'hon fut sûrement informé du concours, même s'il ne participa pas en personne aux séances afférentes. De plus, les nombreux rapports de presse, notamment sur le mémoire de Raymond, durent attirer son attention sur ses travaux. En 1804, enfin, furent publiés des commentaires détaillés de la seconde édition du texte de Raymond, qui venait de paraître[117]. Et il se pourrait que Frochot ait suivi les discussions.

On trouve également des considérations similaires dans la théorie de l'architecture contemporaine, qui décrit sous une forme analogue l'effet dissuasif des prisons. Ainsi peut-on lire

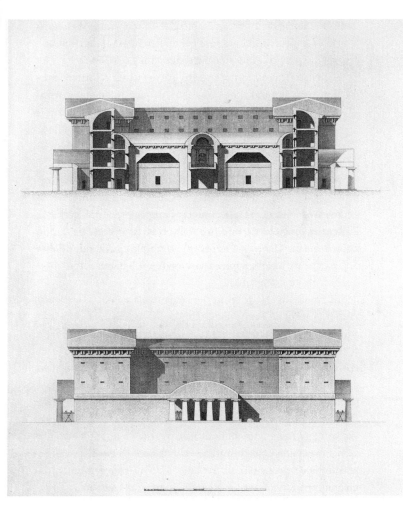

21. Prison d'Aix-en-Provence, dans Claude-Nicolas Ledoux,
*L'architecture considérée sous le rapport de l'art,
des mœurs et de la législation*, t. 1, Paris, 1786,
Paris, Bibliothèque nationale de France

dans le *Cours d'architecture* de Jacques-François Blondel, sous
le titre « Ce qu'on doit entendre par une architecture terrible » :

> « [...] une architecture courte et massive, la représenta-
> tion humaine humiliée, affaissée, et perpétuellement mise
> sous les yeux des criminels qui y sont détenus, leur offriroit
> l'image des châtiments qui les attendent, et tout ensemble le
> repentir qui doit suivre le dérèglement de leur vie passée[118]. »

Le projet de prison de Claude-Nicolas Ledoux pour Aix-en-
Provence illustre parfaitement cet effet dissuasif (ill. 21). Le
bâtiment imposant, à la silhouette compacte et impénétrable,
incarne la fonction de l'édifice tout en exerçant une profonde
impression sur le spectateur : il effraie le délinquant potentiel et
le dissuade de mettre à exécution son plan ; il rassure le citoyen
intègre, qui se sent protégé[119].

Interrogeons le tableau au regard des points soulevés.
Prud'hon place le crime au centre de la composition ; il est le
cœur de l'action, d'où partent tous les autres fils de l'intrigue. Le
schéma intérieur traditionnel du tableau d'histoire se trouve ici
renversé : si l'on avait montré jusqu'à présent une action positive,
dans le sens des *exempla virtutis* que le spectateur était invité à
prendre pour modèles, il incombait désormais au regardeur de
tirer un enseignement positif d'une action à connotation néga-
tive. À l'évidence, il ne suffisait pas, pour ce faire, de mettre en
scène une action jugée immorale et de laisser planer le doute sur
les motifs du protagoniste. En effet, le renversement de l'argu-
mentaire ne fonctionne qu'à condition que les mobiles de l'acte
n'éveillent chez le spectateur ni commisération ni sentiments
similaires. Le délinquant doit donc présenter des caractéristiques
négatives sans équivoque. Et c'est précisément ce qui irrita cer-
tains critiques. Ainsi, dans son commentaire du Salon paru en
1808 dans le *Mercure de France*, Victor Fabre remarque à propos
du tableau de Prud'hon, qu'il juge très favorablement par ailleurs :

> « Il me semble [...] que, dans la figure du meurtrier [...] le des-
> sin n'a pas assez de grandeur, assez d'idéal. Je sais que bien

des personnes prétendent que ce ne saurait être un défaut dans la figure d'un meurtrier, et que la beauté doit, au moins en peinture, être le partage exclusif de la vertu et des talens. Mais les Grecs n'en jugeaient pas ainsi [...]. Mais voyez, dans tous les restes précieux de l'antiquité, si l'expression des douleurs, si celle même du remords ne s'allie pas toujours à la noblesse et à la beauté des formes. D'ailleurs, ne saurait-on donner à ses figures une expression atroce, rebutante, et cependant les dessiner d'un grand style ? J'allègue, comme preuves affirmatives, Judas de Léonard de Vinci, celui de Poussin, et quelques-uns des damnés de Michel-Ange[120]. »

Et, à l'occasion des « Prix décennaux » – non décernés –, on peut lire dans le rapport du jury :

« Dans les observations du jury, on reproche au peintre de n'avoir point donné à la figure du criminel toute la vigueur et la noblesse dont elle étoit susceptible. M. Prudhon a cru sans doute devoir éloigner toute espèce de noblesse de cette figure, qui ne doit inspirer que l'horreur [...][121]. »

La théorie idéaliste de l'art se trouvait ici face à un conflit insoluble : si l'on reconnaissait – pour l'exprimer de façon schématique – l'équation « moralement bon = beau » et « moralement mauvais = laid », on exigeait en même temps de la peinture d'histoire qu'elle apportât des formulations positives. Il fallait au moins que le personnage principal dont dépendait l'action présentât de la « noblesse », en dépit de son caractère, sans quoi il n'avait pas sa place dans un tableau d'histoire. Que faire quand le sujet ne le permettait pas ?

C'est au même problème qu'avait été confronté Jean-Baptiste Greuze, quarante ans plus tôt, pour son morceau de réception à l'Académie royale de peinture et de sculpture. On lui avait également reproché d'avoir caractérisé les personnages principaux de son *Septime Sévère et Caracalla* (ill. 22) sur un mode exclusivement négatif[122]. Sa réaction face à la critique témoigne de son incompréhension :

22. Jean-Baptiste Greuze, *L'empereur Sévère reproche à Caracalla d'avoir voulu l'assassiner*, 1769, huile sur toile, 124 × 160 cm, Paris, musée du Louvre

« Tout le monde sçait que Sévère était le plus emporté, le plus violent de tous les hommes ; et vous voudriez que lorsqu'il dit à son fils, "Si tu désires ma mort, ordonne à Papinien de me la donner avec cette épée", il eût dans mon tableau, comme aurait pu l'avoir Salomon en pareille circonstance, un air calme et tranquille ; j'en fais juge tout homme sensé, était-ce là l'expression qu'il fallait peindre sur la physionomie de ce redoutable Empereur[123] ? »

Que Prud'hon se soit inspiré précisément de ce tableau si controversé de Greuze n'est certainement pas fortuit : la tête du criminel (ill. 23) correspond à celle de Caracalla. Le modèle commun aux deux œuvres est un buste antique de l'empereur conservé au musée du Louvre (ill. 24)[124]. Prud'hon doit avoir eu connaissance de la peinture de Greuze et de ses difficultés au

23. Pierre-Paul Prud'hon,
La Justice et la Vengeance
divine poursuivant le Crime
(détail), 1808, huile sur
toile, 244 × 294 cm,
Paris, musée du Louvre

24. Buste de Caracalla,
211–217 après J.-C.,
marbre, 52 cm, Paris,
musée du Louvre

plus tard par l'intermédiaire de Constance Mayer, qui avait suivi l'enseignement de Greuze et avec laquelle Prud'hon eut d'intenses discussions à propos de son projet[125].

Dans une conférence sur Prud'hon prononcée à l'Institut le 2 octobre 1824, Quatremère de Quincy prend la défense de l'artiste :

> « Prud'hon n'a point fait de plus belles têtes, ni de plus expressives que celles de la Justice et de la Vengeance. Il crut devoir, et avec raison, opposer à la noblesse de leur caractère, pour le faire encore plus valoir, l'aspect hideux du criminel ; et l'on conviendra que la peinture, obligée de représenter le moral par le physique, ne devoit au personnage poursuivi, que les formes et l'extérieur qui expriment des passions hideuses ou des penchans ignobles[126]. »

VII. La physiognomonie et le caractère du criminel

Comment expliquer cette accentuation du «caractère», inhabituelle dans la peinture d'histoire française? Ou, plus précisément, comment expliquer que le tableau ait pu se soustraire, voire résister, à la lecture appliquée jusqu'alors au genre historique? Selon les conceptions traditionnelles, l'action constitutive de toute œuvre relevant du genre noble repose sur les affects des différents acteurs. Le mode de représentation est l'«expression des passions[127]». Or, la tentative d'interpréter le tableau de Prud'hon dans ce sens reste vaine, même si le peintre s'est certainement inspiré de la doctrine classique des affects[128]. En effet, ni le criminel ni les figures allégoriques ne laissent percevoir une passion susceptible d'éclairer l'action représentée. Seul le caractère du protagoniste en fournit la clé. C'est le caractère qui déclenche l'action, et non une passion. Dans une lettre à son ami Jean-Raphaël Fauconnier, Prud'hon livre des réflexions générales à ce propos :

«On s'occupe même des passions que présente le sujet; mais ce à quoi on ne pense plus et qui étoit le but principal de ces maitres sublimes qui vouloient faire impression sur l'ame, c'est de marquer avec force le caractère dû à chaque figure qui, venant à etre emise dans le sentiment de ce meme caractère, porte avec elle une vie et une vérité qui frappent et ébranlent le spectateur. On voit, dans les tableaux et sur les théatres, des hommes qui montrent des passions, mais qui, faute d'avoir le caractère propre de ceux qu'ils representent, [n'ont] toujours l'air que de jouer la comedie ou de singer ceux qu'ils devroient etre[129].»

Longtemps jugé d'une importance secondaire et considéré surtout comme un moyen d'expression réservé à la catégorie inférieure de la peinture de genre, le « caractère » se voyait désormais attribuer le rôle principal au sein de la structure narrative.

Dans la seconde moitié du XVIIIᵉ siècle, la question du caractère et de sa correspondance avec l'aspect extérieur d'une personne suscitait un intérêt croissant, et pas uniquement dans le monde de l'art. En peinture, il s'agissait surtout de construire une action sous une forme convaincante à partir du caractère individuel de chacun des acteurs. Une peinture morale – telle qu'on la réclamait avec une insistance accrue – ne semblait possible que si l'action représentée était en accord avec le caractère du protagoniste. En revanche, il était impossible de qualifier de morale la conduite d'un débauché, même si celle-ci avait des répercussions positives, car elle n'émanait pas d'un désir de moralité, le mobile de l'action n'était pas moral.

Ces développements furent étayés – et peut-être rendus possibles – par une discipline de plus en plus populaire : la physiognomonie. Elle prétendait pouvoir lire sans équivoque le caractère d'un individu en analysant son aspect extérieur, et en particulier les traits de son visage. Outre les artistes, les criminalistes aussi espéraient tirer parti de la physiognomonie. Ainsi, dans les dossiers de la police et des tribunaux, apparaissaient de plus en plus souvent des données relatives à la physionomie des personnes observées ou des délinquants inculpés[130]. En plus d'identifier les individus, l'objectif était de dresser un portrait le plus précis possible du criminel (présumé). C'est dans ce but, par exemple, que Franz Gall se rendit en 1805 dans les prisons de Berlin et de Spandau pour étudier les détenus et leurs délits afin d'établir un lien entre l'apparence physique et le penchant criminel[131]. L'éditeur français de l'ouvrage de Lavater, Moreau de la Sarthe, aurait lui-même vérifié les principes de la physiognomonie dans les établissements pénitentiaires[132].

Même si les prétentions de la physiognomonie furent bientôt rejetées comme indéfendables et fantaisistes, cette méthode n'en constitua pas moins le fondement d'un système artificiel et consensuel de signes qui associait les différents traits de

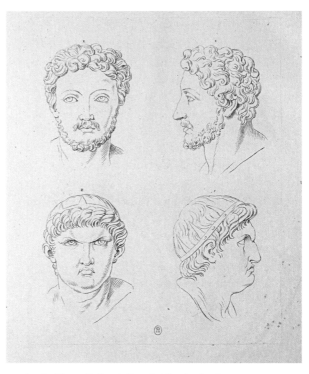

25. Louis-Pierre Baltard d'après Charles Le Brun,
Têtes d'Antonin et de Néron, 1806, estampe,
56 × 38 cm, Paris, Bibliothèque nationale de France

caractère à des manifestations expressives spécifiques[133]. Tel
était l'état des discussions au début du siècle. Prud'hon eut
également recours à cette discipline. En effet, il exacerba l'ex-
pression du buste de Caracalla, utilisé comme modèle pour son
criminel, en lui ajoutant notamment les traits qui caractérisent
Néron dans l'édition luxueuse, tout juste publiée (1806), des
études physiognomoniques de Charles Le Brun (ill. 25 en bas).
L'empereur y figure comme l'incarnation même de l'homme
immoral, dont le visage porte «les signes qui decelent un
mechant homme[134]». À propos des commissures étonnamment
tombantes de ses lèvres, on peut lire :

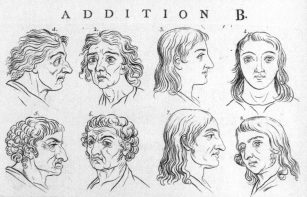

ADDITION B.

Malgré la foibleſſe du 3 & du 4, nous les préférerions pourtant aux Nᵒ. 1. 2. 5. 6. mais s'il falloit un choix, nous nous déciderions ſans balancer pour 7 & 8. La ſageſſe eſt dans le calme, & une phyſionomie dont les traits manquent d'harmonie, peut-elle admettre un eſprit tranquille? La force du corps, abandonnée à elle-même, ſans culture & ſans raiſon, engendre la fureur & une colère indomptable. Gardez-vous de vous lier d'amitié avec un homme qui reſſembleroit une ſeule fois en ſa vie au 1. ou au 2. La vraye ſageſſe lui eſt étrangère, lors même qu'il n'eſt pas agité. Ses momens de repos ne ſont que des momens de foibleſſe, & il ne reprend des forces que dans ſes emportemens. 5 & 6. ſont des eſprits foibles & groſſiers, vides d'idées & pleins de prétentions, mépriſans & mépriſables, incapables d'aimer & indignes de l'être. Je le répète, nous nous en tiendrons au 7 & au 8, & nous leur paſſerons un peu de rudeſſe, parce qu'ils péſeront tranquillement ce qu'on leur dira, parce qu'ils répondront ſenſément & de bonne foi à ce qu'on leur demandera, & qu'ils tiendront fidèlement ce qu'ils auront promis.

26. Têtes physiognomoniques, dans Jean-Gaspard Lavater, *Essai sur la physiognomonie*, La Haye, 1803, Paris, Bibliothèque nationale de France

« Les coins surbaissés de la bouche exhalent son mépris pour les hommes, et signalent en même-tems les débordemens de sa voracité[135] »

– une description qui s'applique tout à fait à l'assassin de Prud'hon. Et dans le chapitre « Des vertus et des vices » du quatrième volume des *Physiognomische Fragmente* de Lavater, dont la traduction française venait elle aussi de paraître (*Fragments physiognomoniques*, 1803), l'auteur écrit à propos des têtes correspondantes (ill. 26) :

« 5 et 6 sont des esprits foibles et grossiers, vides d'idées et pleins de prétentions, méprisans et méprisables, incapables d'aimer et indignes de l'être[136]. »

Il convient de citer enfin l'illustration de Le Brun pour « Le Mépris » dans son traité sur les passions de l'âme (ill. 27). L'expression du visage y est décrite en ces termes :

> « Par le sourcil froncé et abaissé du côté du nez, et de l'autre côté fort élevé, l'œil fort ouvert, et la prunelle au milieu, les narines retirées en haut, la bouche fermée, et les coins un peu abaissés, et la lèvre de dessous excedant celle de dessus[137]. »

Si l'insistance sur le caractère individuel visait initialement à mettre en évidence la spécificité de la personne agissante, l'unicité et, par suite, la non-répétabilité de l'action, l'approche s'inversait désormais. La définition de certains signes dans le sens d'une langue physiognomonique conduisit nécessairement à une simplification et à une accentuation des types d'expression.

27. Bernard Picart d'après Charles Le Brun, *Le Mépris*, illustration pour Charles Le Brun, *Sur l'expression generale et particuliere*, Amsterdam/Paris, 1698, Paris, Bibliothèque nationale de France

La physiognomonie, même involontairement, participa ainsi de manière déterminante à forger une image stéréotypée et schématique du criminel. La possibilité présumée de décrire avec précision les traits de caractère d'un délinquant et les particularités physiognomoniques correspondantes entraîna une désindividualisation du criminel, et par conséquent aussi de l'acte délictueux. Le résultat de ce processus fut une image figée du criminel clairement et immédiatement identifiable en tant que tel, comme on peut le voir dans le tableau de Prud'hon, et qui trouve son contre-exemple positif dans l'homme «régénéré» brandissant les Droits de l'homme de Jacques-Louis Pérée, de 1795 (ill. 28).

L'homme enfin satisfait d'avoir recouvré ses droits, en rend graces à l'Être Suprême

28. Jacques-Louis Pérée, *L'homme régénéré*, 1795, estampe, 41,5 × 29 cm, Paris, Bibliothèque nationale de France

VIII. La responsabilité du criminel et sa conscience

Inclinant peu à l'indulgence, cette image du criminel impliquait la responsabilité pleine et entière du délinquant, et justifiait pour cette raison la dureté de la peine infligée. C'est aussi à cette conclusion, en définitive, que devaient mener les réflexions de la physiognomonie. On reprocha souvent à cette discipline, qui se considérait elle-même comme une science éclairée, de ne pas laisser à l'homme la possibilité de choisir de son propre chef entre le bien et le mal. Elle dut se défendre contre l'accusation d'argumenter simplement dans le sens d'une doctrine chrétienne de la prédestination. Le fait que Johann Caspar Lavater, le plus célèbre représentant de cette méthode, fût un théologien protestant semblait corroborer les soupçons. Si, objectaient les critiques, on admettait à l'instar des physiognomonistes un lien immuable et rigide entre le visage humain et le caractère, alors le peu de flexibilité de la physionomie empêcherait toute modification du caractère ; de même, en cas d'altération de la physionomie provoquée par une cause extérieure, tel un accident, le caractère devrait forcément s'adapter à la forme nouvelle, n'étant sans doute pas lui-même en mesure d'effacer les transformations survenues. La discipline affronta ces reproches, et d'autres similaires, avec une opiniâtreté croissante. On soulignait sans cesse que la physionomie est marquée principalement par la répétition constante des mêmes passions et qu'il est laissé à l'appréciation de chacun de décider quels affects autoriser et lesquels réprimer. Certes, il arrive souvent que les jalons d'une conduite morale ou immorale soient posés très tôt et que des facteurs extérieurs comme l'environnement social et l'éducation jouent un rôle à cet égard ; mais cette décision n'est jamais définitive et peut à tout moment être révisée. L'homme décidant du cours de sa vie sans subir la pression péremptoire d'un être

supérieur ou d'influences extérieures, il est aussi pleinement responsable de ses actes, et en particulier de sa conduite immorale. Par conséquent, il est permis de désigner, voire de stigmatiser, le criminel, qui ne doit espérer aucune pitié et auquel on est prêt, pour cette raison, à infliger la sanction comme un châtiment, une expiation – observation qui coïncide avec la description de la pratique judiciaire. L'autonomie de l'individu et de ses actes constitua l'une des questions cruciales de la pensée des Lumières. Depuis longtemps, les cercles éclairés s'accordaient à dire que l'homme agit librement et n'est pas conditionné par des forces naturelles ou des facteurs sociaux étrangers. Pourtant, contrairement à la logique, on hésitait à lui demander de répondre de ses actes. Selon ces conceptions, l'acte émanait certes du libre arbitre de l'homme ; mais, comme un acte délibéré doit être considéré en soi comme moralement bon, le délit, par exemple, restait largement exclu de telles réflexions. La sanction devait donc être dirigée contre le délinquant seulement de façon indirecte et plutôt aléatoire, afin de protéger la société et de dissuader des imitateurs potentiels. À travers les mesures pédagogiques qu'ils prônaient pour réintégrer le criminel dans la société, les philanthropes niaient eux aussi, en quelque sorte, le fait qu'un délit pût procéder du libre arbitre.

C'est Emmanuel Kant, dans la *Métaphysique des mœurs* (*Metaphysik der Sitten*, 1797), qui allait trouver la réponse la plus convaincante à ce paradoxe[138]. Selon lui, le libre arbitre peut engendrer aussi bien une action morale qu'une action immorale. En toute logique, l'homme est également responsable de son comportement immoral ou, pour reprendre les mots de son interprète français Nicolas François de Neufchâteau, juge temporaire au Tribunal de cassation, ministre de l'Intérieur et membre de l'Institut de France :

« L'homme a donc la faculté de choisir entre le bien et le mal : et de cette seule possibilité dérivent tous nos devoirs et le droit que nous avons aux suites heureuses d'une conduite pure, de même qu'aux résultats funestes d'une manière d'agir déréglée[139]. »

Même s'il est difficile, en dépit du succès de Kant en France, d'attribuer directement et exclusivement à l'impact de ses écrits l'évolution de la philosophie française du droit et l'idée de l'autonomie de l'homme, il faut retenir que la transformation progressive de la pratique judiciaire observée plus haut, ainsi que le tableau de Prud'hon, s'appuie précisément sur l'idée d'un homme agissant librement et, par là même, pleinement responsable.

Si le criminel est donc moralement mauvais et intégralement responsable de ses actes, le tableau de Prud'hon ne manque pas de troubler. Malgré toute sa volonté de quitter le lieu de son méfait et de fuir les deux figures allégoriques qui le poursuivent, quelque chose retient le meurtrier – comme le remarquait déjà Victor Fabre dans son commentaire du Salon de 1808[140]. Pour l'assassin, Prud'hon s'est servi d'une gravure de Nicolas Poussin illustrant le *Traitté de la peinture* de Léonard de Vinci : *De la figure qui marche contre le vent* (ill. 29). Léonard écrit à son sujet :

> « La figure qui chemine à vent contraire, n'observe iamais par aucune ligne le centre de sa pesanteur avec la pondera-tion requise sur le membre qui la soustient[141]. »

Le personnage de Prud'hon correspond aussi bien à la description de Léonard qu'à l'illustration de Poussin. Pourtant, il ne souffle ici aucun vent contre lequel s'arc-bouterait le criminel, même si ses vêtements flottent vers la droite pour mieux accentuer la violence de son mouvement de fuite. À quoi résiste-t-il donc ? Qu'est-ce qui l'empêche de quitter au plus vite la scène du crime et d'échapper à la poursuite des deux allégories ? De toute évidence, quelque chose d'invisible le freine, à l'instar du vent invisible qui entrave la marche de la figure dans l'estampe de Poussin. Bien qu'il ait perpétré volontairement son acte, le meurtrier semble à cet instant ne plus obéir à sa volonté. Mais à qui obéit-il donc, et pourquoi regarde-t-il vers l'arrière alors qu'il devrait regarder vers l'avant pour profiter des fruits de son crime ? Il est très peu vraisemblable qu'il veuille simplement s'assurer de la mort de sa victime, comme l'écrit Prud'hon dans

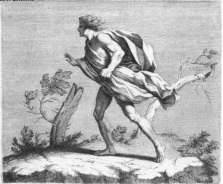

29. D'après Nicolas Poussin, *De la figure qui marche contre le vent*, illustration pour Léonard de Vinci, *Traitté de la peinture*, Paris, 1650, Paris, Bibliothèque nationale de France

sa lettre à Frochot du 5 messidor an XIII (24 juin 1805). Il semble bien davantage freiné par une instance intérieure pour laquelle le terme de «conscience» serait peut-être le plus approprié. Le criminel paraît donc posséder, malgré tout, un semblant de morale qui le fait au moins hésiter au moment de sa fuite. D'après Emmanuel Kant,

« [...] la conscience n'est pas quelque chose que l'on puisse acquérir et il n'y a pas de devoir prescrivant de se la procurer, mais tout homme, en tant qu'être moral, *a* en lui originairement une telle conscience. [...] Donc, quand on dit : cet homme n'*a* pas de conscience, on veut dire par là : il ne tient pas compte de ses sentences. Car, s'il n'en avait véritablement aucune, il ne s'imputerait rien comme conforme au devoir ou ne se reprocherait rien comme contraire au devoir, par conséquent il ne pourrait pas même penser du tout au devoir d'avoir une conscience[142] ».

Et, un peu plus loin, on peut lire dans la *Métaphysique des mœurs* :

« L'*inconscience* n'est pas manque de conscience, mais propension à ne pas tenir compte du jugement de la conscience. [...] mais dès que [quelqu'un] en vient ou en est venu à l'action, la conscience parle involontairement et inévitablement[143]. »

En d'autres termes : le criminel aussi a une conscience. Le protagoniste du tableau de Prud'hon paraît précisément éprouver « le sentiment d'un *tribunal intérieur* en l'homme[144] » et qui est, d'après Kant, la conscience. La suite de l'exposé du philosophe semble décrire l'œuvre de Prud'hon :

« Tout homme a une conscience et se trouve observé, menacé et surtout tenu en respect (respect lié à la crainte) par un juge intérieur, et cette puissance qui veille en lui sur les lois n'est pas quelque chose qu'il se *forge* à lui-même arbitrairement, mais elle est inhérente à son être. Sa conscience le suit comme son ombre lorsqu'il pense lui échapper[145]. »

Le criminel du tableau s'inflige par avance la sentence probablement prononcée par les deux allégories. D'où son effroi. La figure de l'assassin fait ainsi penser à Judas, même si l'aspect de la conscience n'est attesté qu'au XIXᵉ siècle dans l'iconographie relative au personnage biblique[146].

IX. Nicolas-Thérèse-Benoît Frochot – commanditaire et auteur du programme iconographique

Si frappantes que soient les concordances entre l'exposé de Kant et le tableau de Prud'hon, il est assez peu probable que l'artiste ait eu connaissance des textes du philosophe allemand, même s'il avait sûrement eu vent des véhémentes discussions agitant les cercles érudits autour du libre arbitre. Il n'a sans doute pas suivi directement les interrogations juridico-philosophiques sur le sens de la condamnation, abordées par exemple dans les écrits de Beccaria, ni les amendements législatifs avec leur portée et leurs implications. Il en va autrement des questions artistiques, telles la valeur pédagogique et la mission politique de l'art. En sa qualité de membre de la Commune des Arts, Prud'hon a peut-être ici participé personnellement aux débats. Dans le domaine de l'art, il pouvait aussi s'appuyer sur les conseils et avis de Quatremère de Quincy, qui lui fit part des idées de Winckelmann sur l'importance de l'allégorie. En outre, il a vraisemblablement été conseillé par sa collaboratrice et compagne Constance Mayer, même si son influence est difficile à établir dans le détail. Ces aspects artistiques jouent à maints égards un rôle essentiel dans le tableau, mais ils n'en sont pas la caractéristique exclusive, car on les rencontre dans plusieurs de ses œuvres. À l'inverse, les questions philosophiques et juridiques complexes, et parfois assez ardues, n'apparaissent dans aucun de ses autres travaux. Comment Prud'hon a-t-il donc pu adopter dans sa peinture une position aussi explicite sur des problématiques cruciales des Lumières et concevoir un programme aussi savant et cohérent ? Où a-t-il puisé ses connaissances sur les discussions relatives à la théorie et à la philosophie du droit, sur le problème central du libre arbitre, sur la responsabilité

du criminel face à ses actes, sur la conscience, sur les écrits de Kant ? Tout laisse penser que Nicolas-Thérèse-Benoît Frochot l'a guidé dans tous ces domaines, et qu'il est même le véritable auteur du programme iconographique. C'est lui qui semble tirer toutes les ficelles.

Né à Dijon en 1761, Frochot étudie le droit dans sa ville natale et y exerce comme notaire. En mars 1789, il est élu député aux États généraux, puis fait partie jusqu'en septembre 1791 de l'Assemblée constituante, où il participe à la réforme de l'ancien système judiciaire[147]. Après des séjours en province et un emprisonnement sous la Terreur, il rejoint le Corps législatif entre décembre 1799 et mars 1800. Nommé préfet du département de la Seine par Napoléon Bonaparte en mars 1800, il est bientôt chargé également du système pénitentiaire. À ses yeux, législation et système pénitentiaire vont de pair. Parallèlement à l'incarcération, il accorde une importance capitale à la resocialisation du délinquant :

> « [...] nos lois nouvelles [...] en n'admettant que la condamnation temporaire, assurent à tout détenu l'espoir de rentrer dans la société. Il est évident que sous une telle législation, les détenus doivent être considérés plutôt comme des malades à guérir, que comme des êtres à séquestrer, et que c'est pour l'administration publique un devoir de les rendre dignes de leur future réintégration dans l'état civil[148]. »

Le 13 brumaire an X (4 novembre 1801), Frochot rédige un rapport à l'attention du ministre de l'Intérieur, dans lequel il expose son concept et suggère aussi des solutions pour réintégrer le criminel dans la société civile[149]. C'est dans ce contexte, en prairial de l'an X (mai-juin 1802), que Pierre Giraud, architecte du département de la Seine, lui dédie une étude sur l'état des prisons parisiennes qu'il avait menée en 1793 à la demande du gouvernement central[150]. Par la réédition de son enquête de 1793, il veut, selon ses propres mots, réagir à l'interruption brutale en l'an IX des travaux sur les prisons[151]. En fait, il lui importe surtout de consolider sa position fragile, sans cesse remise en question au

cours des années précédentes. Il souhaite proposer à Frochot ses services d'architecte pour la restructuration des prisons, retrouver la position qu'il avait occupée avant son renvoi en février 1794 et qu'il a obstinément briguée depuis[152]. Il connaît sûrement les intentions du préfet quand il souligne, dans sa dédicace, l'aspect humanitaire des réformes suggérées, qui avait conduit le département à lui confier l'étude publiée en 1793 :

> « [L]es premiers regards [du département] se portèrent sur les objets qui touchoient à l'humanité. En conséquence, il m'ordonna de visiter toutes les prisons, de lui faire un rapport détaillé de leur situation, et de lui présenter des projets d'amélioration[153]. »

Giraud insiste ensuite sur son engagement personnel, se décrivant comme

> « [...] animé du même zèle, du même esprit que cette administration, composée d'hommes aussi recommandables par leur talent, leurs vertus personnelles et leur probité [...][154] ».

La démarche de Frochot auprès du ministre de l'Intérieur est couronnée de succès. À partir du 1er vendémiaire an XI (22 septembre 1803), ses compétences s'étendent au système pénitentiaire[155]. Le Code d'instruction criminelle de 1808, qui définit la position de l'inculpé dans la procédure judiciaire, place en même temps l'emprisonnement au cœur du dispositif de sanction. Il marque ainsi le point de départ d'une réforme des prisons comme instrument d'éducation et de réintégration du criminel dans la société[156].

De par ses diverses fonctions, Frochot participe donc à l'élaboration du nouveau système pénal et connaît la littérature correspondante, notamment l'ouvrage de Beccaria et les textes de Montesquieu et de Voltaire. En tant que préfet, il veille à l'application des nouvelles lois, en particulier du Code pénal et du Code d'instruction criminelle. Il est également au courant des débats philosophiques sur lesquels se fonde le travail législatif.

Les aspects juridiques traités dans le tableau de Prud'hon sont donc sûrement à mettre au crédit de Frochot. Il semble toutefois qu'il ait exercé une influence bien plus étendue encore. Il pourrait aussi avoir fait le lien avec les écrits de Kant. Les ouvrages du philosophe allemand furent très tôt accueillis en France[157]. Beaucoup le considéraient comme celui qui avait fourni la légitimation la plus convaincante de la Révolution française[158]. Ses textes furent discutés à Strasbourg dès la fin des années 1770. Ils trouvèrent en la personne de l'abbé Grégoire un fervent admirateur, qui allait bientôt s'employer à faire connaître le philosophe en France. La réception de son œuvre s'accéléra peu avant le tournant du siècle[159]. Ses livres furent traduits et surtout commentés dans la *Décade philosophique*, le *Magasin encyclopédique* et le *Spectateur du Nord*; des ouvrages essentiels parurent à leur sujet[160]. Mais le plus important fut sans doute les débats intenses – et parfois les controverses – dont le système kantien fit l'objet à l'Institut national. Joseph-Marie Dégérando prononça ainsi une conférence sur Kant devant la classe de Sciences morales et politiques de l'Institut[161], tandis qu'Antoine-Louis-Claude Destutt de Tracy commenta *La métaphysique de Kant* le 7 floréal an X (27 avril 1802)[162]. Sébastien Mercier, lui aussi, consacra quatre exposés à Kant[163]. Il faut mentionner en outre le colloque organisé à Paris par Wilhelm von Humboldt le 8 prairial an VI (27 mai 1798)[164]. On proposa même d'élire Kant membre étranger de l'Institut de France; certes assez élevé, le nombre de voix en sa faveur resta néanmoins insuffisant. Nicolas François de Neufchâteau, le membre de l'Institut déjà cité, joua un rôle majeur d'intermédiaire. En 1810 parut pour la première fois le *De l'Allemagne* de Mme de Staël, qui allait révéler Kant à un plus large public. Bien que la première édition eût été détruite sur ordre de Napoléon, hormis quatre exemplaires, le livre fut réédité dès 1813, puis en 1814 et 1815, et put jouir d'une ample diffusion. Les discussions étaient aussi suivies en haut lieu. Napoléon demanda ainsi à Charles-François-Dominique de Villers, dont les écrits sur Kant étaient débattus à l'Institut, de lui présenter un bref résumé de la philosophie kantienne[165].

Frochot peut avoir été confronté directement à ces débats à l'Institut national, mais ceux-ci peuvent aussi lui avoir été rapportés par François de Neufchâteau. Beaucoup de points communs unissaient les deux hommes. Appartenant à l'élite politique, ils avaient sûrement de fréquentes occasions de se voir. Ils étaient en contact direct à la Société en faveur des savants et des hommes de lettres, fondée en l'an XI, à l'initiative notamment de François de Neufchâteau, pour soutenir les gens de lettres[166]. La Société, dont faisait aussi partie l'abbé Grégoire, élit Frochot président aux côtés de François de Neufchâteau; les réunions leur permettaient donc d'échanger régulièrement, surtout en ces années où l'intelligentsia française se penchait avec attention sur l'œuvre d'Emmanuel Kant. Leurs échanges portèrent probablement aussi sur les écrits du philosophe. Et la question de la responsabilité du criminel devait spécialement intéresser Frochot. C'est peu après qu'il confia la commande à Prud'hon.

La Justice et la Vengeance divine poursuivant le Crime, de Prud'hon, s'inscrit par conséquent dans un débat central qui agitait les savants avec une véhémence croissante depuis la seconde moitié du XVIIIe siècle : l'homme est-il libre de ses actes? Dans la logique des événements révolutionnaires, la réponse se devait d'être affirmative. Si la Révolution n'avait pas été le résultat du libre arbitre, elle n'aurait guère pu exprimer la prétention morale d'inaugurer une ère nouvelle dans l'histoire de l'humanité. La question du libre arbitre revêtait également une signification primordiale dans le cadre du système judiciaire. Comment toutes les victimes de la Révolution, au premier rang desquelles Louis XVI, auraient-elles pu être guillotinées si les actes dont on les accusait n'émanaient pas du libre arbitre?

Si le tableau est donc directement lié aux réformes législatives, notamment aux mutations engendrées par le nouveau Code pénal, il semble que dans la composition se soient aussi introduits des problèmes essentiels discutés à Paris vers l'an X, surtout autour d'Emmanuel Kant. Et, sous tous ces aspects, c'est en Frochot qu'il convient de voir le véritable auteur des

réflexions abordées. De toute évidence, il avait une idée très précise du message attendu du tableau lorsqu'il passa commande à Prud'hon.

X. Pour quel spectateur ?

Publié pour la première fois en 1757, l'ouvrage d'Edmund Burke, *A Philosophical Enquiry into the Origin of our Ideas of the Sublime and the Beautiful* (*Recherches philosophiques sur l'origine des idées que nous avons du beau et du sublime*), fit l'objet d'une première traduction française en 1765, avant de connaître une nouvelle édition en 1803. Dans cet essai, l'auteur attribue à la catégorie du sublime une signification inédite[167]. Alors que le sublime était considéré jusqu'alors comme une forme particulière du beau, Burke opère entre les deux notions une distinction fondamentale. Selon lui, ce n'est pas le beau qui provoque la jouissance esthétique suprême, mais plutôt l'inquiétant. La terreur ressentie dans une situation réelle face au danger et à la souffrance est sublimée à travers sa transformation artistique ; elle se mue en délectation esthétique (*delight*). Cette jouissance, toutefois, ne se communique qu'à condition de garder ses distances par rapport aux facteurs – péril et douleur – ayant suscité le sublime :

> « Lorsque le danger et la douleur pressent de trop près, ils ne peuvent donner aucun délice ; ils sont simplement terribles[168]. »

Or cette distance n'est pas octroyée au principal spectateur de l'œuvre de Prud'hon retenu jusqu'à présent. Au contraire, il doit justement être saisi d'effroi. Invoquer le concept de sublime ne signifie pas que la composition, censée intimider le criminel potentiel, doive désormais lui procurer un « délice » esthétique. Un tel résultat reviendrait à annihiler l'effet recherché. Il convient donc d'admettre pour le tableau deux champs sémantiques distincts, auxquels correspondent des formes de réception particulières et des groupes de destinataires différents[169].

Dans le premier cas, la scène représentée dans la peinture est lue comme un danger réel menaçant directement la personne du spectateur et capable, dès lors, d'exercer sur lui l'effet dissuasif décrit plus haut. Dans le second, la même action est perçue exclusivement sur le plan esthétique ; elle sert à intensifier la délectation visuelle du spectateur. En d'autres termes : la peinture apparaît d'un côté comme une mise en garde (réception morale), de l'autre comme une œuvre d'art (réception esthétique). Le choix du niveau de lecture incombe au spectateur. Seul celui qui est susceptible de jouissance esthétique est à même d'accéder au second champ sémantique. Dans la mesure où le premier ne le concerne pas et par conséquent lui échappe, il témoigne en même temps d'une moralité supérieure. Intégrité morale et aptitude à la jouissance esthétique sont donc directement liées. Pour citer encore une fois Kant : pour pouvoir connaître le second champ sémantique, il faut que l'esprit se trouve dans un « état de tranquille contemplation[170] » et que la satisfaction prise au beau soit désintéressée, au contraire de la « satisfaction au bien [qui] est associée à un intérêt[171] ». Ce qui suppose que le moyen de percevoir le beau, le jugement de goût, n'est pas un jugement de connaissance, mais relève de la pure contemplation, « c'est-à-dire qu'il s'agit d'un jugement qui, indifférent à l'existence d'un objet, met seulement en liaison la nature de celui-ci au sentiment de plaisir et de peine[172] ».

Les deux fonctions différentes associées à ces deux champs sémantiques (qui effleurent les deux modes de lecture – narrative ou allégorique – sans les recouvrir totalement) marquent la destinée du tableau de Prud'hon, qui put visiblement passer sans problème de l'exposition d'art à la salle d'audience d'un tribunal, de l'interprétation esthétique à la réception fonctionnelle. Ainsi rejoignit-il son lieu de destination seulement en 1808, après avoir été montré au Salon, pour quitter à nouveau le Palais de Justice dès 1810 à l'occasion des « Prix décennaux », puis en 1814 pour le Salon de cette année-là. C'est la Seconde Restauration, en 1815, qui bannit définitivement la peinture de la salle d'audience, la privant ainsi du champ sémantique attaché à ce lieu. Par cette décision, elle se trouva réduite à sa fonc-

tion esthétique, à une œuvre d'art dont l'action se limitait à son second niveau d'interprétation (esthétique).

Il s'était donc déroulé un processus que Quatremère de Quincy allait critiquer avec véhémence dans ses *Considérations morales sur la destination des ouvrages de l'art* (1815). Pour lui, une œuvre d'art soustraite au contexte de sa vocation initiale cesse quasiment d'exister :

> « Oui, l'on peut affirmer que tout ouvrage dont le motif était de faire naître telle ou telle passion, d'éveiller telle ou telle espèce d'affection, d'exciter telle ou telle sensation, de correspondre à telle ou telle disposition de notre âme, de diriger notre esprit vers telle ou telle pensée, perd une grande partie de sa vertu, et par conséquent, de sa beauté, lorsque tous les moyens accessoires qui concouraient à lui faire produire ces effets lui sont ravis, lorsque lui-même il a perdu dans l'opinion, la puissance morale attachée à sa destination originaire.
>
> Et c'est là, précisément, ce qui est arrivé à ces statues dédéifiées de l'antiquité ; c'est ce qui arrive à toute composition enlevée à sa fonction première, déplacée du lieu qui l'avait fait naître, et rendue étrangère aux circonstances qui lui donnaient de l'intérêt.
>
> Combien de monumens restés sans vertu par leur seul déplacement ! que d'ouvrages ont perdu leur valeur réelle en perdant leur emploi ! que d'objets vus avec indifférence, depuis qu'ils n'intéressent plus que les curieux ! Ce sont des monnaies qui n'ont plus cours que parmi les savans. Ainsi [...] ils se trouvent condamnés au tribut d'une stérile admiration [...][173]. »

Quand il formule ces propos, Quatremère de Quincy pense surtout à l'art religieux, qui se trouva souvent dépossédé de sa fonction première à la suite de la Révolution française et des pillages napoléoniens. Il observe combien une œuvre d'art transférée dans un musée est vidée de son contenu et nécessairement chargée de nouvelles significations qui ne lui étaient pas

inhérentes – ou, du moins, pas sous cette forme exclusive. Un objet de vénération religieuse devient, par un tel transfert, une œuvre de dimension uniquement esthétique.

Loin de déplorer cette évolution, comme le fait Quatremère de Quincy, et de rejeter l'idée d'œuvre d'art autonome, Raymond – déjà plusieurs fois cité – opère lui aussi une nette distinction entre les deux champs sémantiques :

> « J'aimerais voir les héros sur les places d'armes, dans les écoles militaires, dans les arsenaux et même au milieu des camps ; les hommes d'état, dans les salles d'assemblées publiques ; les savans et les philosophes [...], dans les bibliothèques [...] ; les citoyens vertueux, sur les places publiques et jusque dans les vestibules de nos maisons [...]. Ainsi partout l'homme social trouverait des leçons convenables à ses devoirs et des modèles à suivre dans les diverses circonstances de sa vie. »

L'auteur sépare ces productions à effet moral ou politique des pures œuvres d'art :

> « Je crois que ces grands établissemens où l'on réunit les chefs-d'œuvre des maîtres de toutes les nations ne doivent être consacrés qu'à la gloire des arts [...]. Mais ce n'est pas là que vous devez attendre l'effet des leçons diverses de sagesse et de vertus sociales que vous réservez aux hommes. »

Il impute la réduction de la signification des œuvres montrées dans un musée ou un Salon aux visiteurs de ces institutions. Ceux-ci ne seraient pas intéressés par les leçons morales :

> « Introduisez la multitude dans ces sanctuaires de la peinture, elle se portera vers tout ce qui flattera ses sens, et tout le reste deviendra muet à ses yeux[174]. »

Raymond souligne lui aussi la nécessité de distinguer strictement ces deux fonctions :

« [...] les ouvrages de pur agrément, ou qui ne sont destinés qu'à présenter l'art, le mérite du travail ou le souvenir de l'artiste, ne doivent pas être confondus avec les peintures dont on attend quelque effet moral[175]. »

Si Raymond et Quatremère de Quincy traitent les deux champs sémantiques séparément, ils sont conscients que ces aspects peuvent tout à fait agir de concert sur le lieu de destination initial de l'œuvre, qu'un tableau s'inscrit dans un contexte fonctionnel moral et pédagogique, tout en étant un objet appréciable pour ses qualités esthétiques. Sa fonction première doit toutefois rester prédominante. Quatremère craint qu'avec le transfert dans un musée, et la perte corrélative de sa vocation moralo-pédagogique originelle, l'œuvre d'art ne cesse en quelque sorte d'exister.

La conséquence de ce processus évoquée par Quatremère de Quincy n'intervient pas dans le tableau de Prud'hon, car il intégrait d'emblée ces deux fonctions à part égale. La disparition de l'un des champs sémantiques, par l'éloignement de la peinture de sa destination initiale, l'ampute certes d'une dimension (et, par suite, d'une catégorie de spectateurs), mais n'entraîne pas de changement fondamental dans son appréciation, car la dimension esthétique désormais prévalente était présente dès l'origine dans l'œuvre en tant que possibilité expressive autonome.

XI. La postérité artistique et politique du tableau

Nous voilà presque au terme de l'histoire du tableau de Prud'hon. Hormis quelques expositions, il ne quitta plus le musée du Louvre[176]. Il était désormais réduit, pour l'essentiel, à sa dimension esthétique. Aucun visiteur n'était effrayé à sa vue, de même que personne n'aurait idée de prier devant un retable placé dans un musée. Devenu l'une des œuvres les plus populaires du XIXᵉ siècle, il entra comme peu d'autres dans la mémoire visuelle française. Sa réception artistique fut immédiate. Théodore Géricault copie le tableau, probablement entre 1812 et 1816[177], et Eugène Delacroix l'étudie avec attention. Plusieurs reproductions gravées dans les techniques les plus diverses voient le jour pendant tout le XIXᵉ siècle ; la plus ancienne date de 1808, année de la première présentation de la peinture au Salon[178]. Un rôle particulier revient à une reproduction photographique largement répandue de l'agence d'Adolphe Braun[179] (ill. 30), qui détermina longtemps l'idée qu'on avait du tableau – y compris dans la littérature d'histoire de l'art. En effet, les parties fortement détériorées des visages de la Vengeance et de la victime ont été retouchées dans la photographie. Elle transmet par conséquent un état apparemment parfait qui n'existait déjà plus, de facto, peu après l'achèvement de l'œuvre, et qu'il n'est plus possible de retrouver devant l'original : Prud'hon a expérimenté des liants qui ont entraîné des craquelures prématurées, rendant illisibles certaines zones du tableau. La popularité de la peinture transparaît également dans la littérature scientifique, qui y reconnaît une production majeure du romantisme français et un chef-d'œuvre offrant une alternative au néo-classicisme davidien. Que Géricault l'ait copiée et que Delacroix s'y soit intéressé corrobore cette opinion.

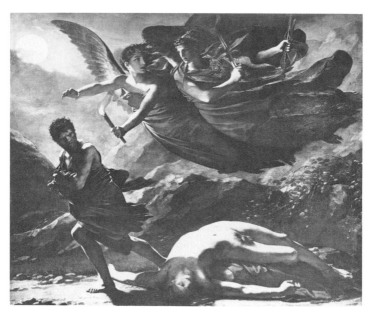

30. Adolphe Braun d'après Pierre-Paul Prud'hon, *La Justice et la Vengeance divine poursuivant le Crime*, avant 1896, photographie, 23,9 × 29,9 cm, Marbourg, Bildarchiv Foto Marburg

Les nombreuses caricatures qui s'inspirèrent de la composition de Prud'hon dans les contextes historiques les plus divers mettent au jour sa dimension politique[180]. Modèle parfait d'une association visuelle du criminel et de sa victime, la toile se prêtait à une culture de la contestation dont la caricature constituait l'instrument essentiel.

Même si le tableau était désormais réduit surtout à sa fonction esthétique d'œuvre d'art, il n'en conservait pas moins son autre dimension liée au contexte judiciaire. La question de l'effet sur le délinquant, en particulier, restait une partie intégrante de l'œuvre et de sa réception. Des mythes allaient bientôt se tisser concernant son impact, comme l'atteste un article anonyme publié en 1838 dans *Le Magasin pittoresque*. Selon l'auteur, il produisait une impression tellement forte et terrifiante « [...] que lorsqu'on eut transporté le tableau au Palais de Justice,

on fut obligé de le retirer à cause de l'effroi qu'il inspirait[181] ».
Et, peu après, Anatole de Montaiglon écrivait dans le *Moniteur
des arts* : « Des accusés auraient tremblé, ou même seraient
tombés évanouis à sa vue[182]. » C'est du même mythe que s'em-
pare Honoré Daumier dans une esquisse exécutée vers 1856,
bien qu'il le remette en question d'un regard critique. Il place
à nouveau le tableau dans le contexte d'un tribunal, où l'artiste
ne l'a jamais vu puisque l'œuvre n'y était plus depuis quarante
ans (ill. 31)[183]. Dans cette esquisse, un avocat, empli de frayeur,
indique à un accusé le tableau de Prud'hon accroché au mur de
la salle d'audience au-dessus des juges. Le trait mouvementé,
presque tremblant, avec lequel sont dessinés le défenseur, mais
aussi son client, trahit la peur qui a envahi les deux hommes.
L'avocat saisit les mains de l'inculpé pour le tranquilliser, mais il
semble avoir plus peur que lui ; il paraît même lui communiquer
son angoisse. Mais pourquoi l'avocat devrait-il avoir peur ? Il

31. Honoré Daumier, *La Défense*, vers 1856, dessin, 22,5 × 30 cm,
Londres, The Courtauld Gallery

n'est nullement menacé dans le tableau. L'effet escompté sur le spectateur – qu'évoque aussi la littérature – n'est-il que du bluff? La feuille de Daumier semble dépasser le simple commentaire ironique : l'artiste remet ici en question l'impact promis sur le spectateur et, plus encore, il doute qu'une peinture puisse exercer un effet intimidant, dissuasif; il prend ainsi position sur un problème de théorie artistique débattu depuis le XVIe siècle.

Au Palais de Justice, on remplaça le tableau par une Crucifixion, restituant ainsi le décor d'avant la Révolution. Pourtant, la composition ne disparut pas complètement de l'édifice parisien. Dans le cadre de l'ornementation du plafond de la Cour d'assises, Henri Lehmann peignit à partir de 1866 plusieurs scènes allégoriques, dont *La Justice saisissant le coupable ou la Vindicte*[184]. La référence à l'œuvre de Prud'hon est incontestable. Le plafond fut détruit par un incendie en 1871. Jules-Élie Delaunay, pour sa part, reçut en 1888 la commande de peintures pour le plafond de la Grand'Chambre de la Cour de cassation du Palais de Justice : deux grandes compositions ovales, entourées de quatre petites allégories occupant les angles du plafond. Pour l'un des ovales, l'artiste choisit le thème de *La Justice poursuivant le crime* en prenant pour modèle l'invention de Prud'hon (ill. 32)[185]. En dépit de toute référence au maître, on note une différence capitale : la balance de la Justice n'est pas repliée. Delaunay mourut en 1891 et le plafond ne fut achevé qu'en 1898 par Jules-Joseph Lefebvre. Pour le décor de la nouvelle aile du Palais de Justice inaugurée en 1868, ce sont à nouveau des scènes de la Crucifixion qui jouèrent un rôle central[186]. Conservé au musée Bourdelle, un dessin appartenant à la collection du sculpteur, *La Justice et la Vengeance en colère*, s'inspire clairement de la composition de Prud'hon, mais il en souligne surtout le côté intransigeant.

Les multiples copies exécutées d'après le tableau témoignent de sa grande popularité et prouvent que les deux possibilités de lecture contenues dans la peinture étaient encore perçues au XIXe siècle. On peut ainsi distinguer deux types de copies : nombre d'entre elles, qui apparaissent périodiquement sur le marché de l'art, sont des reproductions de format généralement

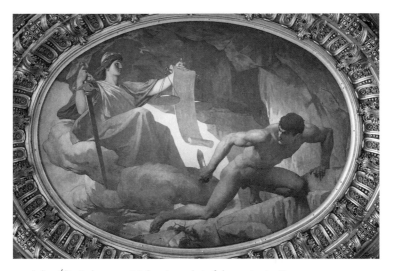

32. Jules-Élie Delaunay et Jules-Joseph Lefebvre, *La Justice poursuivant le Crime*, 1888–1897, huile sur toile, 348 × 258 cm, Paris, Palais de Justice, Grand'Chambre de la Cour de cassation

réduit, destinées manifestement à un public privé ou à des collections d'art, et célébrant en priorité la dimension esthétique de l'œuvre ; d'autres, à l'inverse, exécutées pour des palais de justice ou des hôtels de ville, insistent sur l'aspect pédagogique et politique que l'original lui-même, désormais exposé au Louvre, ne possédait plus.

Un rôle particulier revient à une copie, au moins en partie autographe, commandée par l'ambitieux collectionneur Giovanni Battista Sommariva et restée inachevée dans l'atelier de l'artiste à sa mort en 1823. Achetée par Sommariva à la vente de succession, elle se trouve aujourd'hui au musée de Saint-Omer (ill. 33)[187]. Cet homme politique italien, qui vivait à Paris depuis 1806, rassembla une riche collection d'œuvres des plus grands artistes de son temps. La copie est également fondamentale pour l'analyse de la composition initiale, car les parties des visages de la Vengeance et de la victime, largement détruites dans l'original, y sont bien lisibles.

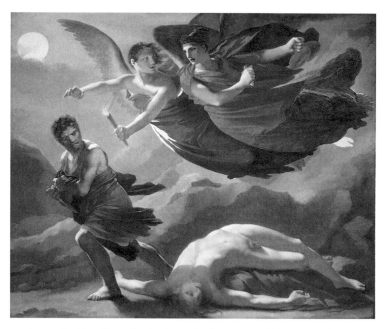

33. Pierre-Paul Prud'hon, *La Justice et la Vengeance divine poursuivant le Crime*, 1815–1818, huile sur toile, 164 × 198 cm, Saint-Omer, musée de l'Hôtel Sandelin

Jetons un œil sur les autres copies attestées. Le registre des œuvres copiées des écoles française et flamande, établi par le musée du Louvre, répertorie pour la période 1851-1871 quatre-vingt-seize copies. D'après les indications, elles furent surtout exécutées par des étudiants et prouvent la haute estime dont jouissait l'œuvre de Prud'hon, laquelle semblait ne rien avoir perdu de sa pertinence artistique et de sa valeur d'exemple, fût-ce cinquante ans après son achèvement[188]. Cette appréciation s'accorde parfaitement avec le jugement des critiques et historiens de l'art contemporains, qui célébrèrent le tableau comme l'une des productions majeures de l'art français.

Dans ce contexte, une série de copies de la peinture de Prud'hon acquises par l'État français pour orner des édifices publics revêtent un intérêt particulier[189]. La plus ancienne

fut peinte en 1833-1835 par un artiste du nom de Sabatier (ou Sabathier) pour le tribunal de la cour royale d'Agen (Lot-et-Garonne). Sont mentionnées, sans indication du nom de leur auteur, des copies pour les salles des assises du tribunal civil de Saint-Omer (Pas-de-Calais, 1843) et pour le palais de justice de Laon (Aisne, 1853). Louise Cheyssial réalisa en 1876-1877 une copie pour l'hôtel de ville de Saint-Agrève (Ardèche); Adèle Arente en fit une autre en 1879-1880 pour le palais de justice de Bressuire (Deux-Sèvres). Le tribunal civil de Vire (Calvados) reçut en 1881 une copie de la main d'un Alexandre (?) Le Bihan, acquise par l'État en 1878[190]. Une copie, à nouveau de Louise Cheyssial, de 1882, était destinée au palais de justice de Château-Renault (Indre-et-Loire)[191], à laquelle s'ajoute une autre, de 1889-1890, pour le ministère de la Justice à Paris. En 1909-1912, Laure Escach reproduisit l'œuvre pour le tribunal de commerce de Bayonne. Les sources nous renseignent en outre sur quelques autres copies pour des salles de tribunaux et des hôtels de ville[192]. Une copie fut commandée pour la salle d'audience solennelle de la cour d'appel du palais de justice de Caen, tandis que celle conservée au musée de Quimper pourrait avoir été initialement destinée au palais de justice local. Une copie orne l'escalier d'honneur de l'hôtel de ville de Saumur. Une autre fut remise en octobre 1853 à la mairie de Toulouse par Pierre-Paul Cavaillé, pensionnaire de la ville; elle est aujourd'hui conservée au musée des Augustins de Toulouse. En 1882, le fils du procureur de la République de Gex (Ain) commanda à Étienne Albert Eugène Joannon-Navier une copie pour la mairie de la ville. Juge à la Cour de cassation, puis premier président de la cour d'appel de Paris, ministre de l'Intérieur et enfin procureur général de la Cour de cassation, Claude-Alphonse Delangle offrit en 1874 une copie au musée de sa ville natale, Varzy (Nièvre); il est probable qu'il fut, lui aussi, particulièrement sensible à la dimension juridique de la peinture de Prud'hon.

Le 24 novembre 1853, le président du tribunal de Laon adresse à Napoléon III une lettre demandant une copie du tableau pour orner sa salle d'audience :

« Les Magistrats ont toujours desiré que, dans la salle vaste
et belle, mais sombre et nue, où se prononcent ces terribles
arrêts, quelque image saisissante de la justice poursuivant
le coupable frappât les regards et les cœurs des accusés
ainsi que du public nombreux qui assiège d'ordinaire les
audiences[193]. »

Pour donner plus de poids à sa requête, il souligne que cette salle,
au cours des derniers dix-huit mois, a vu prononcer six condam-
nations à mort. Cette lettre mérite attention, car elle met en évi-
dence l'effet voulu par Prud'hon et Frochot, tout en opérant une
distinction entre les deux publics de l'œuvre : l'inculpé et l'indi-
vidu sans antécédents judiciaires assistant à l'audience.

La composition de Prud'hon eut aussi des retentissements
au-delà des frontières de la France. Ainsi le peintre roumain
Nicolae Grigorescu réalisa-t-il en 1863, pendant son séjour
d'études à Paris, une copie qu'il offrit à son retour au ministre de
l'Instruction publique de son pays natal. Il semble que le tableau
de Prud'hon ait également suscité l'intérêt dans le contexte colo-
nial pour exprimer la puissance de la France et de son système
judiciaire – et, par suite, les revendications politiques de l'État
français. C'est ainsi qu'un certain Ch. Boulay, inconnu par ail-
leurs, exécuta en 1883 une copie pour le Palais du gouvernement
de Tunis. Une autre, de grand format, ornait l'escalier d'hon-
neur de l'hôtel de ville de Pondichéry (depuis 2006 Puducherry),
dans le sud-est de l'Inde[194] ; depuis 1816, la ville faisait à nouveau
partie de l'empire colonial français et jouait un rôle primordial
comme accès à la péninsule indochinoise. En 1884-1886, une
copie vit le jour pour l'hôtel de ville de Saint-Louis du Sénégal.
On en trouve enfin une au palais de justice de Lima, la capitale du
Pérou : construit sur le modèle du palais de justice de Bruxelles,
le bâtiment fut achevé en 1939 ; l'auteur de la copie serait Roger
ou Pierre-Roger Carré, artiste connu uniquement par sa partici-
pation aux Salons d'automne parisiens de 1931 et 1933[195].

Le nombre et la destination des copies achetées par l'État
français prouvent que le tableau *La Justice et la Vengeance divine
poursuivant le Crime* fut apprécié pour sa dimension artistique

et muséale tout au long du XIXᵉ siècle. Le constat est un peu différent concernant les copies exécutées pour la représentation de l'État français, pour les salles d'audience et les hôtels de ville, ou encore dans le contexte colonial. À cet égard, la fin de l'Empire et le début de la Troisième République marquent une césure. Les copies sont rares avant 1871, nombreuses après. Étonnamment, sous la Troisième République, non seulement la composition est réintroduite dans les salles d'audience, mais elle est aussi associée à des lieux de représentation politique dont le tableau avait été absent jusqu'alors, à des hôtels de ville (de préférence dans l'escalier d'honneur) et à des bâtiments officiels dans les colonies. Hormis la version exécutée pour le Palais de Justice de Paris, toutes les copies attestées étaient destinées aux provinces et colonies françaises.

Ce panorama de la réception républicaine de la peinture de Prud'hon rejoint la réaction de l'historien de l'art et théoricien Charles Blanc, républicain convaincu et directeur de l'administration des beaux-arts au ministère de l'Intérieur après la révolution de Février, de 1848 à 1851, puis de 1870 à 1873 : en 1842, il s'offusqua de voir l'œuvre de Prud'hon remplacée dans la salle d'audience par une Crucifixion[196]. À ses yeux, la peinture de Prud'hon était une œuvre d'art de premier plan, mais elle devait rester liée à un contexte judiciaire. Malgré sa position au ministère, il ne parvint pas à annuler la décision prise.

Les données relatives aux copies pour des salles d'audience sont plus éloquentes encore quand on les compare au nombre de reproductions exécutées d'après un autre tableau de Prud'hon : *Le Christ sur la Croix* (1822-1823, ill. 34), dernière œuvre achevée avant la mort du peintre[197]. Elle fut copiée quarante-six fois rien qu'avant 1860[198] et les Dossiers des Archives nationales mentionnent, jusqu'à la fin du siècle, deux cent dix-neuf copies acquises par l'État français[199]. Si la majorité d'entre elles étaient destinées à des églises, on ne dénombre pas moins de vingt-huit copies pour des palais de justice. Cette variante iconographique conservatrice fut très prisée pour les salles d'audience, surtout avant 1871 ; après cette date, elle tomba en désuétude, sans disparaître totalement[200].

Outre la valeur artistique du tableau de Prud'hon – reconnue pendant tout le xIxe siècle, comme le prouvent l'intégration de copies dans les musées des beaux-arts et l'admission de ce tableau au panthéon des œuvres majeures de l'art français par les critiques et les historiographes –, une seconde dimension renvoie à une lecture politique, clairement perceptible au temps des Républiques. La Troisième, en particulier, y trouva une représentation conforme à son image. À cette époque, l'œuvre connut un élargissement sémantique : par-delà l'incarnation d'une idée concrète du droit, elle devint aussi le symbole de la force intérieure de la République et de l'État de droit. De ce fait, elle semble avoir correspondu davantage à l'identité de la Troisième République que l'icône révolutionnaire d'Eugène Delacroix, *La Liberté guidant le peuple*, dont on ne relève aucune copie pour des institutions publiques[201].

34. Pierre-Paul Prud'hon, *Le Christ sur la Croix*,
1822–1823, huile sur toile, 278 × 165 cm,
Paris, musée du Louvre

Post-scriptum
et remerciements

La Justice et la Vengeance divine poursuivant le Crime, de Pierre-Paul Prud'hon, a déjà fait l'objet de nombreux commentaires. L'important essai d'Helen Weston[202], mais surtout le catalogue très documenté et détaillé de Sylvain Laveissière, de 1986, ainsi que son analyse du tableau pour l'exposition monographique de 1997-1998, ont mis en évidence la genèse de l'œuvre et apporté une démonstration convaincante de sa signification artistique[203]. Pourquoi, dans ces conditions, se lancer dans une énième étude ? Pourquoi reprendre un sujet que j'ai déjà traité il y a près de trente ans[204] ? Je pourrais répondre en premier lieu que je n'avais pas osé, alors, consacrer un livre à un seul et unique tableau ; depuis, j'ai compris l'avantage de ce format qui permet de décrire une œuvre dans toute sa complexité et ses interactions avec son temps, mais aussi d'aborder d'autres problématiques contemporaines – même si cette démarche risque parfois de nous conduire aux limites de nos compétences. Ensuite, mes centres d'intérêt ont évolué, sans pour autant m'amener à renier les résultats de mes recherches antérieures. Si en 1991, vraisemblablement stimulé par les débats sur le rôle social de l'art dans le cadre de la célébration du bicentenaire de la Révolution française, je m'étais plutôt intéressé aux discours artistiques et théoriques de l'époque, je souhaitais aujourd'hui me concentrer davantage sur l'origine même du tableau. J'avais également des doutes : avais-je alors jugé le rôle de l'artiste de façon erronée, ou du moins imprécise ? M'étais-je demandé comment Prud'hon avait pu accéder aux connaissances requises par son œuvre ? M'étais-je interrogé, par ailleurs, sur les personnes ayant participé directement ou indirectement à son histoire ? Enfin, plus encore que jadis, la postérité de la toile, mais aussi de ses copies, me semble faire partie intégrante de l'œuvre et de sa signification.

Je tiens ici à remercier Sylvain Laveissière, dont le catalogue de 1986 et le matériel qu'il a rassemblé à la Documentation du département des Peintures du musée du Louvre forment le socle de tout travail sur le tableau de Prud'hon. Ma reconnaissance va aussi au Getty Research Institute, et à son ancien directeur Thomas W. Gaehtgens, dont l'invitation en août 2018 m'a procuré la tranquillité nécessaire pour étudier à nouveau la toile, et dont la bibliothèque et les Special Collections m'ont aidé à mener des investigations nouvelles. J'exprime enfin toute ma gratitude au département des publications françaises du Centre allemand d'histoire de l'art Paris, notamment à sa directrice Mathilde Arnoux, qui a assuré un remarquable suivi de ce volume en collaboration avec Sira Luthardt, aidée par Sandeep Sodhi pour l'iconographie. Que Mathilde Arnoux soit aussi chaleureusement remerciée pour sa lecture critique du texte. Un très grand merci également à Aude Virey-Wallon pour sa traduction, à Olivier Grussi et Guillaume d'Estève de Pradel pour leur relecture, à Jacques-Antoine Bresch pour sa mise en pages, ainsi qu'à Ulli Neutzling et son équipe pour la conception du nouveau design graphique de la collection Passerelles.

Notes

1. Charles Blanc, « P.-P. Prud'hon », *Le cabinet de l'amateur et de l'antiquaire. Revue des tableaux et des estampes anciennes, des objets d'art, d'antiquité et de curiosité*, t. 3, 1844, p. 463 et suiv. D'abord publié sous le titre « Études sur les peintres français. P.-P. Prud'hon », *Le National*, 10 septembre 1842.

2. Horace, *Odes*, III, 2, v. 32 (« Mais rarement le Châtiment / Quoique en boitant, a manqué le coupable »).

3. Blanc, 1844 (note 1), p. 463 et suiv.

4. Sur Copia et sa collaboration avec Prud'hon, voir Philippe Bordes, « Un graveur disponible, Jacques-Louis Copia », dans *Pierre-Paul Prud'hon. Actes du colloque organisé au musée du Louvre par le Service culturel le 17 novembre 1997*, sous la dir. de Sylvain Laveissière, Paris, La Documentation française, 2001, p. 105-127.

5. Sur le personnage de Frochot, voir Louis Passy, *Frochot. Préfet de la Seine. Histoire administrative (1789-1815)*, Évreux, Imprimerie d'Auguste Hérissey, 1867; Jean Riche, *Frochot. Préfet de la Seine sous le Premier Empire. Sa carrière pendant l'époque révolutionnaire*, [Dijon], 1961; moins instructif dans le contexte qui nous intéresse ici : Alexandre Burtard, « Sur la piste des orientations artistiques de Nicolas Frochot, premier préfet de la Seine sous le Consulat et l'Empire », *Livraisons de l'histoire de l'architecture*, cahier 26, 2013, p. 25-41, URL : http://journals.openedition.org/lha/151.

6. *Ibid.*, p. 36.

7. Musée du Louvre, département des Arts graphiques, Cabinet des dessins; voir Jean Guiffrey, *L'Œuvre de Pierre-Paul Prud'hon*, Paris, Armand Colin, 1924 (= *Archives de l'art français. Recueil de documents inédits*, nouvelle période, 13), n° 358.

8. Cité d'après *Prud'hon. La Justice et la Vengeance divine poursuivant le Crime*, sous la dir. de Sylvain Laveissière, cat. exp.

Paris, musée du Louvre, Paris, Réunion des musées nationaux, 1986 (= *Les dossiers du département des Peintures*, 32), p. 19.

9. Musée du Petit Palais; voir Guiffrey, 1924 (note 7), n° 357. Avec des arguments convaincants, Sylvain Laveissière voit dans cette feuille une version ultérieure, dans cat. exp. *Prud'hon*, 1986 (note 8), p. 21-23.

10. Voir *ibid.*, p. 27 et suiv.

11. Pierre-Paul Prud'hon à Nicolas-Thérèse-Benoît Frochot, 3 mai 1805, *Gazette des Beaux-Arts*, t. 6, 1860, p. 311 et suiv. Voir aussi cat. exp. *Prud'hon*, 1986 (note 8), p. 19.

12. Musée Condé, Chantilly; voir Guiffrey, 1924 (note 7), n° 368.

13. Cité d'après cat. exp. *Prud'hon*, 1986 (note 8), p. 32.

14. *Ibid.*, p. 16-18.

15. Charles Robert (= Anatole de Montaiglon), «Exposition annuelle de l'association des artistes peintres-sculpteurs, graveurs, etc. Quatrième article. Pierre-Paul Prud'hon», *Moniteur des arts*, 10 janvier 1847, p. 186.

16. Voir cat. exp. *Prud'hon*, 1986 (note 8), p. 29-31.

17. Résumé *ibid.*, p. 48-52.

18. *Explication des ouvrages de peinture, sculpture, architecture et gravure, des artistes vivans, exposés au Musée Napoléon le 14 octobre 1808, second anniversaire de la bataille d'Jéna*, Paris, Dubray, 1808, p. 74, cat. 484. Dimensions du tableau : 2,43 × 2,92 m.

19. Les «Prix décennaux» devaient récompenser les réalisations les plus remarquables, dans les sciences et les arts, de la première décennie de gouvernement de Napoléon. La classe des Beaux-Arts de l'Institut de France proposa comme meilleur tableau d'histoire la *Scène de déluge* d'Anne-Louis Girodet, mais Napoléon préférait *Le rapt des Sabines* de Jacques-Louis David. Outre la peinture de Prud'hon, plusieurs œuvres firent l'objet d'une mention élogieuse : *Le rapt des Sabines* de David, *Phèdre* de Pierre-Narcisse Guérin, *Télémaque* de Charles Meynier et *Les trois âges* de François Gérard. Voir *Rapports et discussions de toutes les classes de l'Institut de France, sur les ouvrages admis au concours pour les prix décen-*

naux, Paris, Baudouin et Cie, 1810, en particulier : « Rapports du jury chargé de proposer les ouvrages susceptibles d'obtenir les prix décennaux, avec les rapports faits par la classe des Beaux-arts de l'Institut de France », p. 1-64. La liste ne fut pas reprise sous cette forme par le gouvernement et, finalement, les prix ne furent pas attribués ; voir à ce sujet François Benoit, *L'art français sous la Révolution et l'Empire. Les doctrines, les idées, les genres*, Paris, L.-Henry May, 1897 (réimpression Genève, Champion, 1975), p. 195 et suiv. et p. 198 et suiv., et M. F. Boyer, « Napoléon et l'attribution des grands prix décennaux (1810-1811) », *Bulletin de la Société de l'histoire de l'art français*, 1847-1848, p. 67-72.

20. Quatre compositions peintes respectivement par Auguste Vinchon, Jean-Charles Tardieu, Alexandre-Victor de Lassus et Pierre-Justin Ouvrié.

21. En 1855, Étienne-Jean Delécluze, élève et biographe de Jacques-Louis David, remarquait ainsi rétrospectivement, non sans ironie : « La sévérité de style et la gravité des sujets étaient devenues des conditions si impérieuses depuis que les doctrines de l'école de David avaient été généralement adoptées, que le pauvre Prudhon, qui n'avait fait et n'aimait réellement à faire que des sujets gracieux et érotiques, se vit forcé de concevoir et d'exécuter le tableau de "la Vengeance et la Justice" pour obtenir la faveur d'être placé au nombre de ce qu'on appelle les "peintres d'histoire". » Étienne-Jean Delécluze, *Louis David. Son école et son temps. Souvenirs*, Paris, Macula, 1983, p. 304.

22. *Mercure de France, littéraire et politique*, n° 381, 5 novembre 1808, p. 263 et suiv.

23. Pierre-Paul Prud'hon à Constance Mayer, 5 novembre 1804, reproduit dans cat. exp. *Prud'hon*, 1986 (note 8), p. 17 ; voir Guiffrey, 1924 (note 7), n° 369.

24. À ce propos, voir en outre une esquisse à l'huile du tableau conservée au J. Paul Getty Museum, Los Angeles, ainsi qu'un dessin de la victime dans une collection particulière, reproduits dans cat. exp. *Prud'hon*, 1986 (note 8), ill. 17 et 22.

25. Gustave (= Auguste) Jal, *Mes visites au Musée Royal du Luxem-*

bourg, ou coup-d'œil critique de la galerie des peintres vivans, Paris, Ladvocat, 1818, p. 61.

26. Sur cette double fonction de la ligne, voir Werner Busch, « Akademie und Autonomie. Asmus Jakob Carstens' Auseinandersetzung mit der Berliner Akademie », dans *Berlin zwischen 1789 und 1848. Facetten einer Epoche*, cat. exp. Berlin, Akademie der Künste, Berlin, Frölich & Kaufmann, 1981, surtout p. 88-90.

27. Lubomír Konečný, « Pierre-Paul Prud'hon's "La Justice et la Vengeance divine poursuivant le Crime" and the Emblem Tradition », dans *The Iconology of Law and Order (Legal and Cosmic)*, sous la dir. d'Anna Kérchy, Attila Kiss et György E. Szónyí, Szeged, JATE Press, 2012, p. 193-198, est jusqu'à présent le seul à avoir envisagé les livres d'emblèmes comme possible source de la composition de Prud'hon et à avoir indiqué l'édition d'Horace illustrée par Otto van Veen.

28. Voir Mario Praz, *Studies in Seventeenth-Century Imagery*, Rome, Edizioni di storia e letteratura, 21964, p. 23 et suiv.; *A Bibliography of French Emblem Books of the Sixteenth and Seventeenth Centuries*, sous la dir. d'Alison Adams, Stephen Rawles et Alison Saunders, t. 2, Genève, Droz, 2002, p. 540-543, F. 592.

29. *Le spectacle de la vie humaine; ou Leçons de sagesse, exprimées avec art en 103. tableaux en taille douce, dont les sujets sont tirés d'Horace par l'ingénieux Othon Vænius : accompagnés non-seulement des principales maximes de la morale, en vers françois, hollandois, latins et allemands, mais encore par des explications très belles sur chaque tableau par feu savant et très célèbre Jean Le Clerc*, La Haye, Jean van Duren, 1755. Voir John Landwehr, *Emblem Books in the Low Countries 1554-1949. A Bibliography*, Utrecht, Haentjens Dekker & Gumbert, 1970, n° 689.

30. *Le spectacle de la vie humaine*, 1755 (note 29), p. 79.

31. *Ibid.*, p. 78.

32. *Ibid.*, p. 80.

33. Blanc, 1844 (note 1).

34. Voir *Bénigne Gagneraux, 1756-1795. Un peintre bourguignon dans la Rome néo-classique*, cat. exp. Dijon, musée des Beaux-

Arts, 1983, p. 162 et suiv., cat. 91, et *Maîtres français, 1550-1800. Dessins de la donation Mathias Polakovits à l'École des Beaux-Arts*, cat. exp. Paris, École nationale supérieure des beaux-arts, 1989, p. 294 et suiv., cat. 126.

35. Helen Weston, « Prud'hon: Justice and Vengeance », *The Burlington Magazine*, t. 117, 1975, p. 361; sur le tableau, voir Philippe Bordes, « François-Xavier Fabre, peintre d'histoire – I », *The Burlington Magazine*, t. 117, 1975, p. 95 et suiv.

36. Voir Thomas W. Gaehtgens et Jacques Lugand, *Joseph-Marie Vien. Peintre du Roi (1716-1809)*, Paris, Arthena, 1988, p. 204, cat. 260. L'esquisse conservée au musée des Jacobins, Morlaix, a été exécutée vers 1785.

37. Régis Bertrand, « Le cadavre comme victime. Pierre-Paul Prud'hon, *La Justice et la Vengeance divine poursuivant le Crime (1804-1808)* », dans *La mort à l'œuvre. Usages et représentations du cadavre dans l'art*, sous la dir. d'Anne Carol et Isabelle Renaudet, Aix-en-Provence, Presses universitaires de Provence, 2013, surtout p. 119-121, indique quelques autres modèles possibles dont Prud'hon pourrait s'être inspiré pour la figure de la victime, mais son article s'appuie par erreur sur la copie inachevée de Prud'hon pour Sommariva, qui se trouve aujourd'hui au musée de Saint-Omer.

38. Grasse, musée des Beaux-Arts.

39. Paris, musée Carnavalet. Ce dessin est probablement une esquisse pour le rideau de scène de l'opéra *La réunion du dix août, ou L'inauguration de la République française*, présenté pour la première fois le 5 avril 1794; voir *Jacques-Louis David. 1748-1825*, cat. exp. Paris, musée du Louvre et Versailles, château, Paris, Réunion des musées nationaux, 1989-1990, p. 294 et suiv., cat. 124.

40. Voir Pierre Manuel, *La police de Paris dévoilée*, 2 vol., Paris/Strasbourg/Londres, J. B. Garnery, an II. Écrivain clandestin avant la Révolution, Manuel dirigea un temps le département « Librairie » de la police de Paris; il fut élu à la Convention nationale en 1792 comme député de la Seine. Sur ce personnage, voir Gudrun Gersmann, « Vom Untergrundschriftsteller zum Revolutionär – die Karriere

des Pierre Manuel», dans *Aufklärung – Politisierung – Revolution*, sous la dir. de Winfried Schulze, Pfaffenweiler, Centaurus, 1991 (= *Bochumer Frühneuzeitstudien*, 1).

41. Je remercie Rolf Reichert de m'avoir aimablement communiqué cette information.

42. Je remercie Martin Schieder de m'avoir aimablement communiqué cette information.

43. André Félibien, *Conférences de l'Académie royale de Peinture et de Sculpture pendant l'année 1667*, Paris, Frédéric Léonard, 1668, Préface [p. xv]. Voir également à ce sujet Thomas Kirchner, «La nécessité d'une hiérarchie des genres», dans *La naissance de la théorie de l'art en France. 1640-1720*, Paris, Jean-Michel Place, 1997 (= *Revue esthétique*, 31/32), surtout p. 188-191.

44. Sur la critique de l'allégorie au xviiie siècle, voir Joachim Rees, «Die unerwünschten Nereiden. Rubens' Medici-Zyklus und die Allegoriekritik im 18. Jahrhundert», *Wallraf-Richartz-Jahrbuch*, t. 54, 1993, p. 205-232.

45. À ce sujet et sur ce qui suit, voir Thomas Kirchner, «Allégorie et abstraction. Le credo artistique de Pierre-Paul Prud'hon», dans *Pierre-Paul Prud'hon*, 2001 (note 4), p. 147-176.

46. Jean-Baptiste Du Bos, *Réflexions critiques sur la poésie et sur la peinture. Nouvelle édition, corrigée et considerablement augmentée*, t. 1, Paris, Pierre-Jean Mariette, 1733, p. 183.

47. *Ibid.*, p. 186.

48. Denis Diderot, «Essais sur la peinture, pour faire suite au Salon de 1765», dans *id.*, *Œuvres complètes*, sous la dir. de Jules Assézat et Maurice Tourneux, t. 10, Paris, Garnier, 1876, p. 497.

49. Denis Diderot, «Jacques le Fataliste et son maître», dans *id.*, *Œuvres complètes*, sous la dir. de Hans Dieckmann, Jean Fabre, Jacques Proust et Jean Varloot, t. 23, Paris, Hermann, 1981, p. 43.

50. Denis Diderot, «Pensées détachées sur la peinture, la sculpture, l'architecture et la poésie, pour servir de suite aux Salons», dans *id.*, *Œuvres complètes*, sous la dir. de Jules

Assézat et Maurice Tourneux, t. 12, Paris, Garnier, 1876, p. 84.

51. Denis Diderot, *Salons*, sous la dir. de Jean Seznec et Jean Adhémar, t. 1, Oxford, Clarendon Press, 1957, p. 109 (Salon de 1761 en relation avec *La publication de la paix de 1749* de Jean Dumont Romain).

52. *Encyclopédie, ou Dictionnaire raisonné des sciences, des arts et des métiers*, t. 15, Paris, Samuel Faulche, 1765, p. 804, article « Tableau ».

53. George-Marie Raymond, *De la peinture considérée dans ses effets sur les hommes en général, et de son influence sur les mœurs et le gouvernement des peuples*, Paris, Charles Pougens, an VII, p. 133 et suiv.

54. Antoine Mongez, *Réflexions sur l'abus de quelques figures allégoriques, employées en peinture et en sculpture*, Paris, Veuve Panckoucke, an IX.

55. Voir Kirchner, 2001 (note 45), p. 153. Michel-François Dandré-Bardon, *Apologie des allégories de Rubens et de Le Brun, introduites dans les galeries du Luxembourg et de Versailles; suivie de quelques pièces fugitives relatives aux arts*, Paris, Louis Cellot, 1777 ; Hubert-François Gravelot et Charles-Nicolas Cochin, *Almanach iconologique*, Paris, Lattré, 1765 et suiv. D'autres recueils parurent, de Jean-Baptiste Boudard, Jean-Charles Delafosse, Honoré Lacombe de Prezel, Jean-Raymond de Petity.

56. Le texte fut publié en français à peine un an plus tard : « Réflexions sur l'imitation des ouvrages des Grecs, en fait de peinture et de sculpture », *Journal étranger*, janvier 1756, p. 104-163.

57. *Ibid.*, p. 151.

58. *Ibid.*, p. 156.

59. *Ibid.*, p. 115.

60. *Ibid.*, p. 154 et suiv.

61. Johann Joachim Winckelmann, « Essai sur l'allégorie, principalement à l'usage des artistes; dédié à la Société royale des sciences de Göttingen », dans *De l'allégorie, ou traités sur cette matière. Par Winckelmann, Addison, Sulzer, etc. Recueil*

utile aux gens de lettres, et nécessaire aux artistes, t. 1, Paris, H. J. Jansen, an VII, p. 65.

62. Sur la relation entre Prud'hon et Quatremère de Quincy, voir René Schneider, *Quatremère de Quincy et son intervention dans les arts (1788-1830)*, Paris, Hachette, 1910, p. 394-396; sur la conception de l'allégorie de Quatremère, voir aussi James Henry Rubin, «Allegory versus Narrative in Quatremère de Quincy», *Journal of Aesthetics and Art Criticism*, t. 44, 1986, p. 383-392.

63. Antoine-Chrysostome Quatremère de Quincy, «Sur l'idéal dans les arts du dessin», *Archives littéraires de l'Europe. Mélanges de littérature, d'histoire et de philosophie. Par une société de gens de lettres. Suivis d'une gazette littéraire universelle*, t. 6, 1805, p. 386, 402 et suiv.

64. *Ibid.*, p. 401 et suiv.

65. *Ibid.*, t. 7, 1805, p. 10.

66. *Ibid.*, t. 6, p. 397.

67. Quatremère de Quincy développa ces pensées au fil de plusieurs années. Il les ébaucha dès 1791 et les formula au plus tard en 1805 dans son texte *Sur l'idéal*; voir à ce sujet Schneider, 1910 (note 62), p. 39.

68. Antoine-Chrysostome Quatremère de Quincy, *Considérations morales sur la destination des ouvrages de l'art, ou de l'influence de leur emploi sur le génie et le gout de ceux qui les produisent ou qui les jugent, et sur le sentiment de ceux qui en jouissent et en reçoivent les impressions*, Paris, Crapelet, 1815, p. 13.

69. Antoine-Chrysostome Quatremère de Quincy, «Notice historique sur la vie et les ouvrages de M. Prud'hon» (2 octobre 1824), dans *id.*, *Recueil de notices historiques lues dans les séances publiques de l'Académie Royale des Beaux-Arts à l'Institut*, Paris, Adrien Le Clère et Cie, 1834, p. 289 et suiv.

70. Voir *Prud'hon. Ou le rêve de bonheur*, cat. exp. Paris, Galeries nationales du Grand Palais, Paris, Réunion des musées nationaux, 1997, p. 81-87, n[os] 37-42.

71. Voir à ce sujet Philippe Bordes, «Le recours à l'allégorie dans l'art de la Révolution française», dans *Les images de la Révo-*

lution française. Actes du colloque des 25-26-27 oct. 1985 tenu en Sorbonne, sous la dir. de Michel Vovelle, Paris, Publications de la Sorbonne, 1988, p. 243-249.

72. *Procès-verbaux de la Commune générale des arts de peinture, sculpture, architecture et gravure, et de la Société populaire et républicaine des arts*, sous la dir. d'Henry Lapauze, Paris, Imprimerie nationale, 1903, p. 331.

73. *Ibid.*, p. 337.

74. Jean-Baptiste-Claude Robin, « Quelle a été et quelle peut être encore l'influence de la peinture, sur les mœurs d'une nation libre ? », Archives de l'Académie française, 2D1, p. 39 et suiv. ; sur le texte de Robin, voir Édouard Pommier, *L'art de la liberté. Doctrines et débats de la Révolution française*, Paris, Gallimard, 1991, p. 298-303.

75. Voir aussi à ce sujet *ibid.*, p. 303-310.

76. Honoré Lacombe de Prezel, *Dictionnaire iconologique, ou introduction à la connaissance des peintures, sculptures, medailles, estampes, etc. Avec des descriptions tirées des poètes anciens et modernes*, Paris, Théodore de Hansy, 1756, p. 289. Le *Dictionnaire* parut en 1777 dans une édition augmentée en deux volumes ; l'article « Vengeance divine » y figure sans modification dans le t. 2, p. 273.

77. Voir *supra*, fin du Chap. I, note 22.

78. Voir Henri Stein, *Le Palais de Justice et la Sainte-Chapelle de Paris*, Paris, Longuet, 1912, p. 72, qui remarque que toutes les salles d'audience du Palais étaient ornées de représentations du Christ.

79. Blanc, 1844 (note 1).

80. Cette mesure fut probablement prise en lien avec l'aménagement des tribunaux criminels cette année-là ; voir cat. exp. *Prud'hon*, 1986 (note 8), p. 104.

81. Voir André Laingui, « L'homme criminel dans l'ancien droit », *Revue de science criminelle et de droit pénal comparé*, n° 1, 1983, p. 15-35 ; Roger Merle, *La pénitence et la peine. Théologie, droit canonique, droit pénal*, Paris, Cerf/Cujas, 1985. Sur la situation judiciaire de l'époque, voir aussi Porphyre Petrovitch, « Recherches sur la criminalité à Paris

dans la seconde moitié du XVIII^e siècle », dans *Crimes et cri-*
minalité en France. 17^e-18^e siècles, Paris, Armand Colin, 1971
(= *Cahiers des Annales*, 33), surtout p. 189-233; Jean-Marie
Carbasse, *Histoire du droit pénal et de la justice criminelle*,
Paris, Presses universitaires de France, 2000, p. 155-350.
Voir également les textes contemporains : Claude Le Brun
de La Rochette, *Le Proces criminel. Divisé en deux livres : le*
premier contenant les crimes; le second la forme de proceder
aux matieres criminelles. Le tout selon les loix civiles, et cano-
niques, arrests des cours souveraines, et ordonnances de nos roys,
Lyon, Jacques Roussin, 1610 (entre 1607 et 1666 parurent
une trentaine d'éditions de l'ouvrage); Louis Lasseré, *L'art*
de proceder en justice. Ou la science des moyens judiciels, neces-
saires pour découvrir la verité. Tant en matiere civile que crimi-
nelle, Paris, Michel Bobin et Nicolas Le Gras, 1677; René de
La Bigotière, *Du devoir des juges et de tous ceux qui sont dans*
les fonctions publiques, Paris, Antoine Dezallier, ⁴1696; voir
Bibliothèque Philippe Zoummeroff. Crimes et châtiments. Livres
– manuscrits – photographies – dessins, cat. vente Paris, Pierre
Bergé et associés, 16 mai 2014, p. 63.

82. Voltaire, « Prix de la justice et de l'humanité », art. XXII, § 5
 et art. XXIII, dans *id.*, *Œuvres complètes*, t. 30, Paris, Garnier,
 1880, p. 579 et suiv.; voir Adhémar Esmein, *Histoire de la*
 procédure criminelle en France et spécialement de la procédure
 inquisitoire, depuis le XIII^e siècle jusqu'à nos jours, Paris, Larose
 et Forcel, 1882, p. 365-367. Sur les pratiques procédurales des
 tribunaux de l'Inquisition, voir *Theologische Realenzyklopedie*,
 t. 16, Berlin/New York, De Gruyter, 1987, surtout p. 190-192.

83. Michel Foucault, *Surveiller et punir. Naissance de la prison*,
 Paris, Gallimard, 2007, p. 59.

84. Voir André Laingui, *Histoire du droit pénal*, Paris, Presses
 universitaires de France, 1985, p. 76 et suiv.

85. Voir Esmein, 1882 (note 82), p. 362-369. Sur les différentes
 positions défendues et sur les phases de la discussion
 concernant la procédure pénale, voir aussi Günter Haber,
 Strafgerichtliche Öffentlichkeit und öffentlicher Ankläger in der
 französischen Aufklärung mit einem Ausblick auf die Gesetz-

gebung der Konstituante, Berlin, Duncker & Humblot, 1979, surtout p. 72-188.

86. Voir Esmein, 1882 (note 82), p. 359-361 et p. 369 et suiv.

87. Voir André Laingui et Arlette Lebigre, *Histoire du droit pénal*, t. 1, Paris, Cujas, 1979, p. 117-125.

88. Voltaire, notamment, lui consacra une longue recension; voir Voltaire, «Commentaire sur le livre *Des délits et des peines* par un avocat de province», dans *id.*, *Œuvres complètes*, t. 25, Paris, Garnier, 1879, p. 539-577.

89. Cesare Bonesana Beccaria, *Traité des délits et des peines*, Lausanne, 1766, p. 107. Dans les arts plastiques, Piranèse était parti de réflexions similaires dans la seconde édition de ses *Carceri*, en 1761, avec toutefois des solutions différentes de celles formulées peu après par Beccaria; voir Horst Bredekamp, «Piranesis Foltern als Zwangsmittel der Freiheit», dans *Kunst um 1800 und die Folgen. Werner Hofmann zu Ehren*, Munich, Prestel, 1988, p. 34 et suiv. et p. 41. Sur l'influence de Beccaria, voir Jean Pradel, *Histoire des doctrines pénales*, Paris, Presses universitaires de France, ²1991, p. 26-28.

90. Beccaria, 1766 (note 89), p. 151.

91. Voir Virginie Lormail, *Un siècle de régime carcéral (1808-1911): l'exemple du département de la Seine*, 2 vol., thèse de droit université de Paris – Val-de-Marne (Paris-XII), 2002, t. 1, p. 2-8.

92. Claude-Joseph de Ferrière, *Dictionnaire de droit et de pratique, contenant l'explication des termes de droit, d'ordonnances, de coutumes et de pratique. Avec les jurisdictions de France. Nouvelle édition, revue, corrigée et augmentée*, 2 vol., Paris, Veuve Brunet, 1769, t. 2, p. 376, article «Prison». Par suite, après la Révolution, on justifia la guillotine, nouvel outil d'application de la peine capitale, notamment par le fait qu'avec son utilisation «le condamné n'aura à supporter d'autre supplice que l'appréhension de la mort»; voir Daniel Arasse, *La guillotine et l'imaginaire de la Terreur*, Paris, Flammarion, 1987, p. 37.

93. *Projet de code criminel, correctionnel et de police, présenté par la commission nommée par le gouvernement*, [Paris, an XI].

94. La longue interruption s'explique entre autres par la question litigieuse de savoir si les tribunaux de district (ancêtres de nos tribunaux de grande instance) instaurés en 1791 étaient préférables aux anciens tribunaux.

95. Voir Renée Martinage, « Les origines de la pénologie dans le code pénal de 1791 », dans *La Révolution et l'ordre juridique privé. Rationalité ou scandale ? Actes du colloque d'Orléans 11-13 septembre 1986*, sous la dir. de Michel Vovelle, t. 1, Paris, Presses universitaires de France, 1988, p. 15-30.

96. Beccaria estimait suffisante la certitude de l'exécution de la peine, qui permettait dès lors de renoncer à de lourdes sanctions ; voir Beccaria, 1766 (note 89), p. 154 et suiv. À l'époque prérévolutionnaire, on observait déjà une nette diminution du tarif des peines.

97. Voir Esmein, 1882 (note 82), p. 534-545.

98. La loi du 25 frimaire an VIII (16 décembre 1799), qui fixait les peines minimales et maximales, permit une justice un peu plus flexible ; voir Laingui, 1985 (note 84), p. 118.

99. Selon Beccaria, 1766 (note 89), p. 173-178, le critère d'évaluation d'un crime, et par suite d'une sanction, est à chercher exclusivement dans le dommage causé à la société – et non, par exemple, dans les motifs ou la personne du délinquant.

100. Maximilien Robespierre, *Opinion sur le jugement de Louis XVI. Imprimée par ordre de la Convention Nationale*, Paris, 1792, p. 10. Ce texte correspond à un discours de Robespierre tenu devant la Convention le 3 décembre 1792.

101. Sous l'Ancien Régime, la justice était rendue par le Parlement. La chambre dite « la Tournelle » était chargée des affaires criminelles. Elle était rattachée à la chambre supérieure du Parlement, appelée « Grand'Chambre », qui, outre son rôle politique croissant, s'occupait dans certains cas de juridiction criminelle, comme lors du procès de Robert-François Damiens, l'auteur de l'attentat contre Louis XV. La Grand'Chambre était également ornée d'une Crucifixion, connue dans la littérature spécialisée sous le nom de *Retable du parlement de Paris*, aujourd'hui conser-

vée au musée du Louvre. Sur la fonction des différentes chambres, voir Jean-Aymar Piganiol de La Force, *Description historique de la ville de Paris et de ses environs*, nouv. éd., t. 1, Paris, Libraires associés, 1765, p. 107-112, et Pierre-Thomas-Nicolas Hurtaut et Magny, *Dictionnaire historique de la ville de Paris et de ses environs*, t. 3, Paris, Moutard, 1779, p. 767-777. Sur l'ornementation du Palais de Justice, voir *Almanach Parisien, en faveur des etrangers et des personnes curieuses*, Paris, s.d., p. 109 et suiv.; Antoine-Nicolas Dézallier d'Argenville, *Voyage pittoresque de Paris; ou indication de tout ce qu'il y a de plus beau dans cette grande ville en peinture, sculpture, et architecture*, Paris, De Bure, 1749, p. 241, et Luc-Vincent Thiery, *Guide des amateurs et des étrangers voyageurs à Paris, ou description raisonnée de cette ville, de sa banlieue, et de tout ce qu'elles contiennent de remarquable*, t. 2, Paris, Hardouin & Gattey, 1787, p. 15-25. Sur l'histoire du Palais de Justice, voir Henri Stein, *Le Palais de Justice et la Sainte-Chapelle de Paris. Notice historique et archéologique*, Paris, Longuet, 1927. L'affirmation récurrente selon laquelle le tableau de Prud'hon aurait été accroché aussitôt dans la Grand'Chambre à la place du *Retable du Parlement* est erronée. Depuis la dissolution du Parlement en 1791, les salles utilisées par la Tournelle et la Grand'Chambre abritaient le Tribunal de cassation; après la Révolution, les salles servant à la juridiction criminelle occupèrent une autre partie du bâtiment. Sur les œuvres d'art commandées pour le Palais de Justice, voir aussi *Inventaire général des œuvres d'art du département de la Seine dressé par le Service des Beaux-Arts*, t. 3, *Édifices départementaux dans Paris et hors du département de la Seine*, Paris, Imprimerie Chaix, 1883, p. 60-87.

102. « Derrière eux [les juges] je lus en lettres d'or le mot *lois*, gravé sur la muraille », dans August Kotzebue, *Souvenirs de Paris en 1804*, t. 2, Paris, Imprimerie de Chaigneau aîné, 1805, p. 35; voir cat. exp. *Prud'hon*, 1986 (note 8), p. 104 et suiv. Éd. all. : *Erinnerungen aus Paris im Jahre 1804*, t. 2, Berlin, Heinrich Frölich, [3]1804, p. 21.

103. Outre Kotzebue (voir note 102), il convient de nommer

aussi Ernst Moritz Arndt (1799) et Johann Friedrich Reichardt (1802-1803). Leurs récits attestent une forte participation de la population aux procédures. À l'époque, assister à une audience faisait manifestement partie du programme des voyageurs se rendant à Paris.

104. Cité d'après cat. exp. *Prud'hon*, 1986 (note 8), p. 32.

105. De même, la lettre de Prud'hon à Frochot donne l'impression, difficile à dissiper, que Frochot préférait le projet finalement exécuté, alors que Prud'hon penchait pour le premier. Ainsi, le 5 novembre 1804, l'artiste écrit à sa compagne Constance Mayer que Frochot s'est montré tout à fait satisfait d'une esquisse déjà assez avancée de *La Justice divine poursuit le Crime*; cat. exp. *Prud'hon*, 1986 (note 8), p. 17. En revanche, six mois plus tard, le 30 avril 1805, Prud'hon tente avec une insistance manifeste de convaincre le préfet d'opter pour son autre projet, *Thémis et Némésis*, en arguant qu'il est le plus à même d'impressionner le spectateur, selon une discussion visiblement menée auparavant; *ibid.*, p. 19 et suiv. La lettre du mois de juin de la même année, dans laquelle Prud'hon explique le projet définitif, témoigne au contraire d'une relative réserve; *ibid.*, p. 32.

106. Voir *Mémoires de l'Institut national des sciences et arts. Sciences morales et politiques*, t. 2, Paris, Baudouin, an VII, p. 3. Destutt de Tracy, l'un des participants cités en des termes élogieux de ce concours dont le prix ne fut pas attribué, en dépit de sa reconduction l'année suivante, insistait tout particulièrement, comme mesure primordiale à ses yeux, sur une condamnation immédiate et surtout inéluctable des délinquants; voir Antoine-Louis-Claude Destutt de Tracy, «Quels sont les moyens de fonder la morale chez un peuple», *Mercure français*, t. 33, 1798, p. 193 et suiv. et p. 267 et suiv. Sur les efforts des académies pour aborder les questions sociétales, politiques et avant tout judiciaires par le truchement de concours – efforts déjà observés sous l'Ancien Régime à partir du milieu du siècle –, voir Hans-Jürgen Lüsebrink, *Kriminalität und Literatur im Frankreich*

des 18. Jahrhunderts. Literarische Formen, soziale Funktionen und Wissenskonstituenten von Kriminalitätsdarstellungen im Zeitalter der Aufklärung, Munich/Vienne, Oldenbourg, 1983, p. 173-240.

107. Voir *Magasin encyclopédique*, 3e année, an VI (1798), t. 6, p. 404. Le lauréat fut Gillet, ancien accusateur public près le tribunal du département de Seine-et-Oise ; voir Jean-Claude-Michel Gillet, *Discours qui a remporté le prix, au jugement du jury central d'instruction du département de Vaucluse, sur cette question : Quels sont les moyens de prévenir les délits dans la société ?*, Carpentras, Proyet, an VII.

108. Voir *Magasin encyclopédique*, 3e année, an VI (1798), t. 6, p. 532.

109. Sur les lauréats, voir *Mémoires de l'Institut national des sciences et arts. Littérature et beaux-arts*, t. 2, Paris, Baudouin, an VII, p. 34, et surtout *Magasin encyclopédique*, 4e année, an VI (1798), t. 1, p. 100-116, notamment le rapport de commission signé par Joseph-Marie Vien, François-André Vincent, Jacques-Louis David, Léon Dufourny, Antoine Mongez, l'abbé Leblond et François Andrieux. D'après l'inscription dans le registre des entrées de l'Institut national conservé dans les archives de l'Académie française, cinq mémoires furent présentés au concours. Deux sont parvenus jusqu'à nous : le texte de Robin, récompensé par une « première mention honorable », et un autre du graveur et écrivain Nicolas Ponce. Deux mémoires, manifestement, ne furent pas rendus à l'Institut dans les temps et, de ce fait, ne furent pas pris en compte. Un texte de ces auteurs est également conservé. Voir Archives de l'Académie française, 2D1.

110. Voir Raymond, an VII (note 53). Une forme abrégée de l'introduction placée en tête de la version publiée fut imprimée dans *La Décade philosophique, littéraire et politique ; par une société de gens de lettres*, an VI, 3e trimestre, no 25, p. 399-402 ; le *Mercure de France, littéraire et politique*, t. 18, 10 frimaire an XIII (1er décembre 1804), p. 450-460, et le *Magasin encyclopédique*, 9e année, 1804, t. 6, p. 72-77, consacrèrent un commentaire à la seconde édition de l'ouvrage. Raymond

ne fut pas satisfait du jugement porté sur son texte dans le rapport de la commission.

111. Raymond, an VII (note 53), p. 6.

112. Voir Robert Rosenblum, *Transformations in Late Eighteenth Century Art*, Princeton, New Jersey, Princeton University Press, ³1974, p. 50-106, et Thomas Kirchner, « Neue Themen – neue Kunst? Zu einem Versuch, die französische Historienmalerei zu reformieren », dans *Historienmalerei in Europa. Paradigmen in Form, Funktion und Ideologie*, sous la dir. d'Ekkehard Mai, Mayence, Philipp von Zabern, 1990, p. 107-119.

113. Raymond, an VII (note 53), p. 12.

114. *Ibid.*, p. 204 et suiv. Le cardinal bolonais Gabriele Paleotti avait déjà introduit une réflexion analogue dans son ouvrage, fondamental pour la théorie artistique de la Contre-Réforme, *Discorso intorno alle imagini sacre e profane*, Bologne, 1582 ; voir à ce sujet Norbert Michels, *Bewegung zwischen Ethos und Pathos. Zur Wirkungsästhetik italienischer Kunsttheorie des 15. und 16. Jahrhunderts*, Münster, LIT, 1988, p. 146 et suiv., et Christine Göttler, *Die Kunst des Fegefeuers nach der Reformation. Kirchliche Schenkungen, Ablaß und Almosen in Antwerpen und Bologna um 1600*, Mayence, Philipp von Zabern, 1996, p. 300. Il convient toutefois de se demander si l'on peut faire valoir ici une influence de la théorie artistique de la Contre-Réforme, et si celle-ci était même connue autour de 1800.

115. Raymond, an VII (note 53), p. 206.

116. Le statut de membre à part entière était réservé aux artistes établis à Paris. À cette époque, Prud'hon vivait à Dijon.

117. Voir *supra*, note 53.

118. Jacques-François Blondel, *Cours d'architecture, ou Traité de la décoration, distribution et construction des bâtiments ; contenant les leçons données en 1750, et les années suivantes*, t. 2, Paris, Desaint, 1771, p. 458.

119. À ce propos, voir en dernier lieu Anthony Vidler, *The Writings of the Wall. Architectural Theory in the Late Enlightenment*, Princeton, New Jersey, Princeton Architectural Press,

1987, p. 73-82. Werner Busch, « Piranesis "Carceri" und der Capriccio-Begriff im 18. Jahrhundert », *Wallraf-Richartz-Jahrbuch*, t. 39, 1997, p. 221-224, et Lorenz Eitner, « Cages, Prisons, and Captives in Eighteenth Century Art », dans *Images of Romanticism. Verbal and Visual Affinities*, sous la dir. de Karl Kroeber et William Walling, New Haven/ Londres, Yale University Press, 1978, surtout p. 25-29, ont attiré l'attention sur le rapport entre l'architecture dite révolutionnaire et les *Carceri* de Piranèse.

120. *Mercure de France, littéraire et politique*, t. 34, 5 novembre 1808, p. 264. Prud'hon connaissait bien cette critique, pour l'avoir formulée lui-même à propos de la figure de Marius dans le tableau de Jean-Germain Drouais, *Marius à Minturnes* : « [...] Marius, dont les chairs d'un stil pauvre ne me présentent qu'un mendiant, pourquoi, au lieu d'un caractère misérable, ne m'a t'on point donné, soit dans le stil de sa tête, soit dans les formes de son corps, l'idée d'un grand homme, mais féroce, sanguinaire et cruel ? » Pierre-Paul Prud'hon à Jean-Raphaël Fauconnier, s.d. (vers 1786-1787), dans « Lettres écrites par Pierre-Paul Prud'hon à MM. Devosge et Fauconnier pendant son voyage d'Italie », *Archives de l'art français*, t. 5, 1857-1858, p. 169.

121. « Rapports du jury chargé de proposer les ouvrages susceptibles d'obtenir les prix décennaux, avec les rapports faits par la classe des beaux-arts de l'Institut de France », dans *Rapports et discussions*, 1810 (note 19), p. 21.

122. Voir à ce sujet Thomas Kirchner, *L'expression des passions. Ausdruck als Darstellungsproblem in der französischen Kunst und Kunsttheorie des 17. und 18. Jahrhunderts*, Mayence, Philipp von Zabern, 1991, p. 256-266, et *Greuze et l'affaire du Septime Sévère*, cat. exp. Paris, Hôtel-Dieu – musée Greuze de Tournus, Paris, Somogy, 2005.

123. *L'avant-coureur*, n° 39, 25 septembre 1769, p. 623 et suiv., cité d'après cat. exp. *Greuze*, 2005 (note 122), p. 110.

124. Un article anonyme dans *Le Magasin pittoresque*, 6e année, 1838, p. 353, attire déjà l'attention sur le buste de Caracalla comme modèle de la tête du criminel.

125. En témoigne la lettre de Prud'hon à Constance Mayer du 5 novembre 1804, déjà citée, où il dit avoir repris une de ses idées dans sa composition; voir cat. exp. *Prud'hon*, 1986 (note 8), p. 17. Pour une autre preuve de l'intérêt, voire de la vénération, de Prud'hon pour Greuze, voir Charles Oulmont, « Sur un "Hommage à Greuze". Dessin inédit de Prud'hon », *Gazette des Beaux-Arts*, 60e année, 1918, p. 381-384.

126. Quatremère de Quincy, 1834 (note 69), p. 289.

127. Voir à ce sujet Kirchner, 1991 (note 122).

128. Ainsi, à la demande de François Cabuchet, qu'il immortalisa aussi dans un portrait, Prud'hon avait établi une liste d'expressions physionomiques exemplaires afin de fournir au jeune médecin du matériel visuel pour sa thèse, *Essai sur l'expression de la face dans l'état de santé et de maladie*. Voir Victor Nodet, « Un document sur Prud'hon », *Annales de Bourgogne*, t. 11, 1923, n° 4, p. 181-188.

129. Pierre-Paul Prud'hon à Jean-Raphaël Fauconnier, s.d. (vers 1786-1787), dans *Lettres*, 1857-1858 (note 120), p. 165 et suiv.

130. Voir Robert Darnton, *Le grand massacre des chats. Attitudes et croyances dans l'ancienne France*, trad. Marie-Alyx Revellat, Paris, Les Belles Lettres, 2011, p. 247-251, qui reproduit quelques-uns des formulaires établis par la police parisienne à partir des individus observés. De même, dans les « Extraits des arrets portant condamnation à des peines afflictives ou infamantes, rendus pendant les sessions de la Cour d'assises des deuxième, troisième et quatrième trimestres de 1819 de la Cour Royale de Caen – Département de l'Orne », Paris, Archives nationales, BB 19 43, sous la rubrique « Signalemens des condamnés » sont mentionnés, outre les mensurations, des traits physionomiques assez précis des inculpés; à ce sujet, voir également *La Cour de cassation 1790-1990*, cat. exp. Paris, Cour de cassation, 1990-1991, p. 62, cat. 106. Vers la fin du XIXe siècle, cet intérêt se systématise, notamment lorsqu'on commence à photographier les têtes des guillotinés pour mettre en évidence, à l'aide de cette « collection de visages », les traits distinc-

tifs des criminels; voir Arasse, 1987 (note 92), p. 174 et suiv. Cependant, Arasse oublie que ces efforts sont attestés dès la fin du XVIIIe siècle, concomitamment à la rédaction des grands traités de physiognomonie.

131. Voir à ce sujet le compte rendu de la visite de Gall, reproduit entre autres dans Jean-Gaspard Lavater, *L'art de connaître les hommes par la physionomie*, éd. par Moreau de la Sarthe, t. 2, Paris, Prudhomme, 1806, p. 56-62.

132. *Ibid.*, t. 1, Paris, Prudhomme, 1806, p. 14.

133. Voir à ce sujet Thomas Kirchner, « Physiognomie als Zeichen. Die Rezeption von Charles Le Bruns Mensch-Tier-Vergleichen um 1800 », dans *Frankreich 1800. Gesellschaft, Kultur, Mentalitäten*, sous la dir. de Gudrun Gersmann et Hubertus Kohle, Stuttgart, Franz Steiner, 1990, p. 34-48.

134. Louis-Jean-Marie Morel d'Arleux, *Dissertation sur un traité de Charles Le Brun, concernant le rapport de la physionomie humaine avec celle des animaux*, Paris, Chalcographie du musée Napoléon, 1806, p. VI. Néron était aussi l'incarnation du mal pour Hogarth et Piranèse. Dans *A Rake's Progress* (*La carrière d'un libertin*) de Hogarth, planche 3, dans la galerie des empereurs romains, seul le portrait de Néron est intact, apparaissant ainsi comme la figure emblématique de la déchéance morale de Tom Rakewell. (Je remercie Werner Busch pour cette aimable information.) Et sur la planche 2 de la deuxième édition des *Carceri* de Piranèse, au centre de laquelle est représentée une scène de supplice, les inscriptions se rapportent à des Romains assassinés directement ou indirectement par Néron; voir Bredekamp, 1988 (note 89), p. 34 et suiv. et p. 41.

135. Morel d'Arleux, 1806 (note 134), p. X.

136. Jean-Gaspard Lavater, *Essai sur la physiognomonie, destiné à faire connoître l'homme et à le faire aimer*, t. 4, La Haye, I. van Cleef, 1803, p. 82.

137. Charles Le Brun, *Sur l'expression generale et particuliere*, Amsterdam/Paris, De Lorme/Picart, 1698, p. 11.

138. À ce sujet, voir aussi François Marty, « La notion de liberté dans la *Métaphysique des mœurs*. La liberté de l'arbitre »,

dans *L'année 1797. Kant. La Métaphysique des mœurs,* sous la dir. de Simone Goyard-Fabre et Jean Ferrari, Paris, Vrin, 2000, p. 25-49.

139. Nicolas François de Neufchâteau, « Eclaircissemens sur la théorie de la religion morale, avec des considérations générales sur la philosophie de Kant », dans *id., Le conservateur. Ou recueil de morceaux inédits d'histoire, de politique, de littérature et de philosophie,* t. 2, Paris, Crapelet, an VIII, p. 220.

140. Voir *supra,* fin du Chap. I, note 22.

141. Leonardo da Vinci, *Traitté de la peinture,* Paris, Jacques Langlois, 1651, chap. CCXCV, p. 93. Sylvain Laveissière attire l'attention sur ce modèle ; voir cat. exp. *Prud'hon,* 1986 (note 8), p. 80.

142. Emmanuel Kant, *La Métaphysique des mœurs,* 2ᵉ partie, « Introduction à la doctrine de la vertu », dans Emmanuel Kant, *Œuvres philosophiques, III, Les derniers écrits,* trad. Joëlle et Olivier Masson, Paris, Gallimard (coll. La Pléiade), 1986, p. 683.

143. *Ibid.,* p. 683-684.

144. Emmanuel Kant, *Métaphysique des mœurs,* 2ᵉ partie, « Premiers principes métaphysiques de la doctrine de la vertu, chapitre premier : "Du devoir de l'homme envers lui-même comme juge naturel de lui-même" », § 13, dans Kant, *Œuvres philosophiques* (note 142), p. 726.

145. *Ibid.,* p. 726-727.

146. Par exemple dans la représentation de *La Cène* par Noël Lavergne, sur une verrière de la cathédrale de Moulins (1889), dont le Judas fait penser à la figure de l'assassin de Prud'hon. Je remercie Mathilde Arnoux pour cette aimable information, ainsi que Michel Hérold et Brigitte Kurmann-Schwarz pour l'identification de l'artiste et les précisions concernant la date d'exécution.

147. Sur la carrière politique de Frochot, voir biographie extraite du *Dictionnaire des parlementaires français de 1789 à 1889* (Adolphe Robert et Gaston Cougny), URL : http://www2. assemblee-nationale.fr/sycomore/fiche/(num_dept)/12359.

148. Nicolas-Thérèse-Benoît Frochot, *Rapport et projet présentés*

par le Préfet du département de la Seine, au Ministre de l'In-
térieur; sur les moyens d'exécuter dans ce département les lois
relatives à l'établissement des prisons et au classement des déte-
nus, s.l., s.d. [1802], p. III.

149. *Ibid.*

150. Pierre Giraud, *Observations sommaires sur toutes les pri-
sons du département de Paris*, s.l., 1793. Le texte imprimé
est inséré dans un manuscrit avec le titre suivant, écrit à la
main : « Plans généraux des prisons et maisons d'arrêt du
département de la Seine, adoptés par les divers Ministres
de l'intérieur qui se sont succédés et par les administra-
tions centrales, composés en 1791 et 1792, par P. Giraud,
architecte des prisons », Prairial an 10 (1802). Il comporte
en outre une dédicace manuscrite à Frochot, ainsi que dix
plans coloriés avec notes explicatives.

151. Pierre Giraud, « Au citoyen Frochot, Préfect du department
de la Seine », *ibid.*, [p. III].

152. Sur Giraud et sa carrière mouvementée d'architecte des pri-
sons du département de la Seine, voir Caroline Sollpelsa, *Le
XIXe siècle et la question pénitentiaire : un siècle d'expérimen-
tations architecturales dans les prisons de Paris*, 4 vol., thèse
de doctorat, université François Rabelais, Tours, 2016, t. 1,
p. 172-183 et t. 4, p. 110-118; sur une approche juridique du
système carcéral et de la sanction, voir Lormail, 2002 (note
91), ici surtout t. 1, p. 2-92.

153. Giraud, 1802 (note 150), [p. II].

154. *Ibid.*

155. Voir Passy, 1867 (note 5), p. 288. En 1812, le budget du
département de la Seine s'élevait à 3 520 224 francs, dont
1 088 360 francs alloués au financement des prisons; voir
ibid., p. 284.

156. Voir Lormail, 2002 (note 91), t. 1, p. 12 et suiv.

157. Sur la réception précoce des ouvrages de Kant en France,
voir l'avant-propos de François Picavet dans Immanuel Kant,
*Critique de la raison pure. Nouvelle traduction française. Avec
un avant-propos sur la philosophie de Kant en France, de 1773
à 1814, des notes philologiques et philosophiques*, Paris, Félix

Alcan, 1888, p. I-XXXVII; Louis Wittmer, *Charles de Villers, 1765-1815. Un intermédiaire entre la France et l'Allemagne et un précurseur de Mme de Staël*, Genève/Paris, Georg/Hachette, 1908, p. 67-136; Maximilien Vallois, *La formation de l'influence kantienne en France*, Paris, Félix Alcan, 1924, p. 1-236; François Azouvi et Dominique Bourel, *De Königsberg à Paris. La réception de Kant en France (1788-1804)*, Paris, Vrin, 1991; Jean Ferrari, Margit Ruffing, Robert Theis et Matthias Vollet (dir.), *Kant et la France*, Hildesheim, Olms, 2006.

158. Voir Karl Vorländer, «Kants Stellung zur Französischen Revolution», dans *Philosophische Abhandlungen. Hermann Cohen zum 70. Geburtstag*, Berlin, Bruno Cassirer, 1912, p. 247-269, et Paul Schrecker, «Kant et la Révolution française», *Revue philosophique de la France et de l'étranger*, t. 128, 1939, n° 9/12, p. 394-426.

159. Voir Jean Ferrari, «L'œuvre de Kant en France dans les dernières années du XVIIIᵉ siècle», *Les études philosophiques*, n° 4, 1981, p. 399-411.

160. Outre la publication déjà mentionnée de Nicolas François de Neufchâteau, de l'an VIII (note 139), il convient de citer ici en priorité les écrits de Charles-François-Dominique de Villers, *Philosophie de Kant, ou principes fondamentaux de la philosophie transcendantale*, 2 t. en 1 vol., Metz, Collignon, 1801; de Johannes Kinker, *Essai d'une exposition succincte de la Critique de la raison pure*, Amsterdam, Changuion & Den Hengst, 1801, et de Joseph-Marie Dégérando, *Histoire comparée des systèmes de philosophie, relativement aux principes des connaissances humaines*, t. 2, Paris, Henrichs, 1804, p. 167-244.

161. Voir *Mémoires de l'Institut national des sciences et arts. Sciences morales et politiques*, t. 5, Paris, Baudouin, an XII, p. 11.

162. Voir *ibid.*, t. 4, Paris, Baudouin, an XI, p. 544-606.

163. Voir *ibid.*, t. 5, p. 11, et Virgile Rossel, *Histoire des relations littéraires entre la France et l'Allemagne*, Paris, Librairie Fischbächer, 1897 (réimpression Genève, Slatkine, 1970), p. 88.

164. Voir Schrecker, 1939 (note 158), p. 415-424, et Azouvi/ Bourel, 1991 (note 157), p. 105-112. Il convient de citer en

outre un article de Gersdorf publié en 1802 dans le *Magasin encyclopédique*, où l'auteur tente d'arbitrer entre deux appréciations différentes de Kant ; voir de Gersdorf, « Kant jugé par l'Institut. Observations sur ce jugement, par un disciple de Kant ; et remarques sur tous les trois, par un observateur impartial », *Magasin encyclopédique*, 8ᵉ année, 1802, t. 4, p. 145-160.

165. Voir Ferrari, 1981 (note 159), p. 405.

166. Voir Édouard Montagne, *Histoire de la Société des gens de lettres. Préface de Jules Claretie*, Paris, Librairie mondaine, 1889, Préface, p. VIII-X.

167. Sur les auteurs qui se sont intéressés au sublime dans la France du XVIIIᵉ siècle, voir V. Bouillier, « Silvain et Kant, ou les antécédents français de la théorie du sublime », *Revue de littérature comparée*, 8ᵉ année, 1928, p. 242-257.

168. Edmund Burke, *Recherche philosophique sur l'origine de nos idées du sublime et du beau*, Paris, Pichon, 1803, p. 70.

169. Dans son commentaire du Salon publié dans le *Journal de l'Empire* du 3 novembre 1808, Jean-Baptiste de Boutard parle déjà d'une « expression fort energique, qui sera mieux sentie encore des habitues des audiences criminelles, que de ceux du salon » (p. 3).

170. Emmanuel Kant, *Critique de la faculté de juger*, trad. inédite par A. Renaut, Paris, Aubier, 1995, § 24, p. 228.

171. *Ibid.*, § 4, p. 185 ; sur ce qui précède, voir *ibid.*, § 6, p. 189-190 et § 2, p. 182-183.

172. *Ibid.*, § 5, p. 188.

173. Quatremère de Quincy, 1815 (note 68), p. 68 et suiv.

174. Raymond, an VII (note 53), p. 264 et suiv.

175. *Ibid.*, p. 263.

176. En dernier lieu en 2010 dans l'exposition du musée d'Orsay, *Crime et Châtiment*.

177. Voir Philippe Grunchec, « L'inventaire posthume de Théodore Géricault (1791-1824) », *Bulletin de la Société de l'histoire de l'art français*, 1976 (1978), p. 395-419.

178. Sylvain Laveissière dénombre seize reproductions différentes ; voir cat. exp. *Prud'hon*, 1986 (note 8), p. 95-98.

179. Sur l'atelier photographique Braun & Cie, voir *Adolphe Braun. Une entreprise photographique européenne au 19e siècle*, cat. exp. Munich, Münchner Stadtmuseum et Colmar, musée Unterlinden, Munich, Schirmer/Mosel, 2017.

180. *Ibid.*, p. 107 et suiv.

181. *Le Magasin pittoresque*, 6e année, 1838, p. 353-355, citation p. 354.

182. Anatole de Montaiglon, dans *Moniteur des arts*, 1847, p. 57.

183. Helon Weston, 1975 (note 35), p. 362, a signalé le dessin de la collection du Courtauld Institute, Londres.

184. Voir cat. exp. *Prud'hon*, 1986 (note 8), p. 106, et cat. exp. *Prud'hon*, 1997 (note 70), p. 232, no 171.

185. *Ibid.* Voir aussi et surtout *Jules-Élie Delaunay. 1828-1891*, cat. exp. Nantes, musée des Beaux-Arts et Paris, musée Hébert, Saint-Sébastien, ACL édition – Société Crocus, 1988-1989, p. 131-134.

186. Voir à ce sujet Katherine Fischer Taylor, *In the Theater of Criminal Justice. The Palais de Justice in the Second Empire*, Princeton, New Jersey, Princeton University Press, 1993, ici surtout le chapitre « The Inauguration of the Criminal Wing and its Critical Reception », p. 73-108 ; sur le décor, surtout p. 92-108 et 147-154.

187. Sur la copie et le collectionneur, voir cat. exp. *Prud'hon*, 1986 (note 8), p. 54-58.

188. Archives nationales, 20150337/463 ; autrefois Archives des musées nationaux, LL22. Sur les copies, voir Alexandra Kathleen Morrison, *Copying at the Louvre*, 3 vol., thèse de doctorat, Yale University, 2019, ici t. 3, liste p. 106-117. Je remercie Alexandra Morrison pour cette indication.

189. Voir la base de données Arcade des Archives nationales, URL : http://www2.culture.gouv.fr/public/mistral/arcade_fr.

190. Archives nationales, F/21/4361, 1, d-34. En réalité, dans une lettre au ministre de l'Instruction publique et des Beaux-Arts du 30 juin 1881, le préfet du Calvados avait demandé la copie d'une représentation du Christ par Philippe de Champaigne. Comme aucune copie de l'œuvre n'était disponible, le ministère en envoya une du tableau de Prud'hon.

191. Archives nationales, F/21/4375, d-11.

192. Les indications suivantes proviennent de la Documentation du département des Peintures du musée du Louvre.

193. Hippolyte Grelles (?), président du tribunal de Laon, à Napoléon III, 24 novembre 1853, Archives nationales, F/21/319, dossier 52.

194. Voir François Gautier, *Les Français en Inde. Pondichéry, Chandernagor, Mahé, Yanaon, Karika*, [Paris], France Loisirs, [2008], p. 60 et suiv. Ce tableau fut probablement envoyé à Pondichéry vers 1873, en même temps que deux autres copies destinées à deux chapelles ; voir, dans la base Arcade, notice n° AR504104. L'hôtel de ville fut construit en 1871, ce qui s'accorde bien avec la date de l'envoi. Malheureusement, le bâtiment s'écroula en 2014 ; on peut donc supposer que la copie fut détruite lors de l'effondrement et qu'il est impossible de trouver des informations supplémentaires. Voir « 143-yr-old historic Mairie building collapses in incessant rain in Puducherry », *The Times of India*, 30 novembre 2014, URL : https://timesofindia.indiatimes.com/city/pudu cherry/143-yr-old-historic-Mairie-building-collapses-in-incessant-rain-in-Puducherry/articleshow/45324853.cms. Je remercie Dominic Goodal, de l'École française d'Extrême-Orient à Pondichéry, pour cette information.

195. Voir Jean Freton à Monsieur le conservateur du musée du Louvre, 16 décembre 1974. Dans sa lettre, Freton évoque deux copies de la main de Carré, dont l'une se trouve au palais de justice de Lima et l'autre en sa possession. La lettre est conservée dans la Documentation du département des Peintures du musée du Louvre. Hélas, il n'a pas été possible de recueillir d'autres informations sur la copie de Lima.

196. Blanc, 1844 (note 1). Sur Charles Blanc et ses activités, voir Claire Barbillon, « Charles Blanc », dans *Dictionnaire critique des historiens de l'art*, sous la dir. de Philippe Sénéchal et Claire Barbillon, INHA, URL : https://www.inha.fr/fr/ ressources/publications/publications-numeriques/diction-naire-critique-des-historiens-de-l-art/blanc-charles.html.

197. Cat. exp. *Prud'hon*, 1997 (note 70), p. 294-297, cat. 211.

198. Voir Bruno Foucart, *Le renouveau de la peinture religieuse en France (1800-1860)*, Paris, Arthena, 1987, p. 96, sans indication des sources.

199. Voir, dans la base Arcade, requête « Artiste : Prud'hon » et « Titre de l'œuvre : Christ ».

200. Des vingt-huit copies, vingt et une furent exécutées avant 1871 et sept après.

201. Voir, dans la base Arcade, requête « Artiste : Delacroix ».

202. Weston, 1975 (note 35), p. 353-363.

203. Cat. exp. *Prud'hon*, 1986 (note 8) ; cat. exp. *Prud'hon*, 1997 (note 70), p. 222-235.

204. Thomas Kirchner, « Pierre-Paul Prud'hons "La Justice et la Vengeance divine poursuivant le Crime" – Mahnender Appell und ästhetischer Genuss », *Zeitschrift für Kunstgeschichte*, t. 54, 1991, cahier 4, p. 541-575, URL : http://archiv.ub.uni-heidelberg.de/artdok/290/.

Crédits photographiques

Responsable des éditions en langue française du DFK *Paris :*
Mathilde Arnoux
Assistante d'édition des éditions en langue française du DFK *Paris :*
Sira Luthardt, *assistée de* Sandeep Sodhi
Secrétaire d'édition des Éditions de la MSH *:* Laura Olber

Traduction : Aude Virey-Wallon
Relecture : Olivier Grussi *et* Guillaume d'Estève de Pradel
Conception graphique : ulli neutzling designbuero, Hambourg
Mise en pages : Jacques-Antoine Bresch, Paris

Édition électronique
www.books.openedition.org/editionsmsh/8026

Diffusion/Distribution
FMSH-Diffusion, www.fmsh.fr/diffusion-des-savoirs
DIAPHANES, www.diaphanes.net (hors de France)
Le comptoir des presses d'universités, www.lcdpu.fr (vente en ligne)